U0143385

明清

书论赏读

乔志强 编著

上海人民美术出版社

图书在版编目（ＣＩＰ）数据

明清书论赏读 / 乔志强编著 . -- 上海：上海人民美术出版社，2020.1

ISBN 978-7-5586-1437-8

Ⅰ . ①明… Ⅱ . ①乔… Ⅲ . ①汉字 – 书法理论 – 中国 – 明清时代 Ⅳ . ① J292.112.6

中国版本图书馆 CIP 数据核字 (2019) 第 222402 号

明清书论赏读

编　　著：乔志强

责任编辑：潘　毅

技术编辑：季　卫

装帧设计：袁　力

排　　版：上海韦堇印务科技有限公司

出版发行：上海人民美术出版社

（上海长乐路 672 弄 33 号）

邮编：200040　电话：021-54044520

网　　址：ww.shrmms.com

印　　刷：上海印刷(集团)有限公司
　　　　　上海中华印刷有限公司

开　　本：787×1092　　1/32　　7.5 印张

版　　次：2020 年 1 月第 1 版

印　　次：2020 年 1 月第 1 版

书　　号：ISBN 978-7-5586-1437-8

定　　价：38.00 元

於都尉府此絲家

也兄弟共哀異之衰快賢兄

冬低自取稠痛賢兄

甫巳一阿同極助久懷悒

明

书之作也，帝王之经纶①，圣贤之学术，至于玄文内典②，百氏九流③，诗歌之劝惩，碑铭之训戒，不由斯字，何以纪辞？故书之为功，同流天地，翼卫④教经者也。

<div style="text-align:right">——明·项穆《书法雅言·书统》</div>

《集王圣教序》局部

【注释】

① 经纶：比喻筹划治理国家大事。

② 玄文内典：玄文，犹指深奥的文字；内典：佛教徒称佛经为内典。

③ 九流：原指先秦时期的九种学术流派，即儒家、道家、阴阳家、法家、名家、墨家、纵横家、杂家、农家，后泛指各学术流派。

④ 翼卫：护卫。

译文：

书法的写作，事关帝王治理国家，圣贤探究学术，至于那些深奥的文字和佛教经典，百家九流，诗歌的劝惩，碑刻铭文的训诫，假如没有文字，怎么能记载下来呢？所以书法的功能，与天地一样，可以护卫儒家经义，教化人心。

法书仙手①，致中极和②，可以发天地之玄微③，宣道义之蕴奥④，继往圣之绝学，开后觉之良心。功将礼乐同休⑤，名与日月并曜⑥，岂惟明窗净几，神怡务闲⑦，笔砚精良，人生清神⑧而已哉！

　　　　　　　　——明·项穆《书法雅言·神化》

【注释】

　　① 仙手：名手、高手。

　　② 致中极和：使和谐达到极善极美的境地。

　　③ 玄微：深邃微妙。

　　④ 蕴奥：精深的含义。

　　⑤ 同休：同生共死的意思。休，死亡。

　　⑥ 曜：本义是指日光，这里指明亮的意思。

　　⑦ 神怡务闲：精神安适愉快，轻松闲暇。

　　⑧ 清神：对人神思的敬称。

译文：

　　书法名手，他们的作品达到极善极美的和谐境地，可以发宇宙间深邃微妙的义理，宣扬道义的精深含义，传继往日圣贤失传的学问，启迪后来者对

是非善恶的正确认识。功业与礼乐同生共死，名声如日月般光彩明亮，这哪里只是明窗净几，精神闲适，笔砚精良的精神享受呀！

导文：

　　项穆的《书法雅言》是一部带有浓厚儒家思想色彩的书论著作。儒家的艺术功能观，大都以"厚人伦、美教化"为根本，儒家的书法观也不例外。在项穆看来，书法的最重要功能是"翼卫教经"，即书法是人伦教化的重要手段。因此，书法绝非是无足轻重的小技，"书之为功，同流天地"，具有伟大的作用。通过"正书法"可以"正人心"，而"正人心"又是"闲圣道"的前提。

梁武帝学佛精儿^①，陶弘景^②神仙宗伯^③，唐太宗英武真君，李煜荒淫孱主^④，而皆笃意^⑤书法，咸有深嗜卓诣，盖由书道中备有真寂玄旷^⑥，与夫雄姿绰态，可摄种种根性，令其醉心^⑦耳。

——明·李日华《竹懒书论》

【注释】

① 梁武帝学佛精儿：梁武帝，南梁政权的建立者，名萧衍，字叔达，南兰陵中都里人（今江苏常州市武进区西北）。工书法，热衷于弘扬佛法，为推动佛教的兴盛起了很大作用。

② 陶弘景：南朝梁时丹阳秣陵（今江苏南京）人，著名的医药家、炼丹家、文学家。

③ 宗伯：在某一方面受人尊崇的大师。

④ 李煜荒淫孱主：李煜，南唐第三任国君，史称"李后主"，"性骄侈，好声色，又喜浮图，为高谈，不恤政事"。开宝八年（975年），国破降宋，后为宋太宗毒杀。李煜精书法，善绘画，通音律，诗和文均有一定造诣，尤以词的成就最高。孱主：懦弱的君主。

⑤笃意：专心致志。

⑥真寂玄旷：真寂，佛教术语，指佛之涅槃；玄旷：高远开阔。

⑦醉心：对某一事物强烈爱好而一心专注。

译文：

梁武帝是精通佛法的智者，陶弘景是道教中的神仙大师，唐太宗是一代英武的君主，李煜是荒淫而又懦弱的君主，然而他们都专心致志于书法，对书法都有很深的嗜好和卓绝的造诣，这大概是因为书道里蕴含着精深高远的玄理，以及书法骏雄婉美的姿态，可以摄服人的种种本性，令人对它有强烈的爱好而能专注于其中。

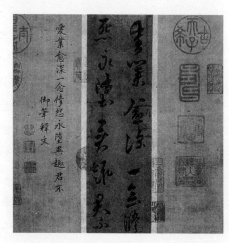

梁武帝
《异趣帖》

况学术经纶，皆由心起，其心不正，所动悉邪。宣圣①作《春秋》，子舆距杨、墨②，惧道将日衰也，其言岂得已哉？柳公权曰：心正则笔正。余则曰：人正则书正。取舍③诸篇，不无商韩之刻④；心相⑤等论，实同孔孟之思。六经非心学乎？传经非六书乎？正书法，所以正人心也；正人心，所以闲⑥圣道也。

——明·项穆《书法雅言·书统》

【注释】

① 宣圣：汉平帝曾谥孔子为褒成宣公，后世诗文中多尊孔子为"宣圣"。

② 子舆：孟子的字。距，通"拒"，拒绝、排斥。杨墨：战国时杨朱与墨翟的并称，杨朱主张"为我"，墨翟主张"兼爱"，是战国时期与儒家对立的两个重要学派。此处指他们的学说。

③ 取舍：指《书法雅言》之"取舍"篇。

④ 商韩之刻：商鞅、韩非子是法家代表人物，为人苛刻。这里是说对人批评严厉。

⑤ 心相：指《书法雅言》之"心相"篇。

⑥ 闲：防御、捍卫，这里有光大之意。

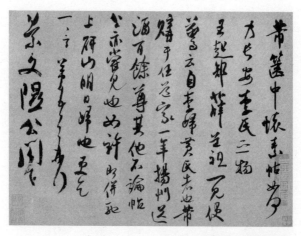

米芾　《箧中帖》

译文：

况且学术思想，都是由人的内心发源而起的，人的内心不正，所产生的思想也都是邪念。孔子作《春秋》，孟子排斥杨朱和墨子的学说，是惧怕儒家道统日益衰败，他所说的话乃是不得已的呀！柳公权说："心正笔才会正。"那么我说："人正书才能正。"下文《取舍》等篇章（对苏轼、米芾等人的批评），难免像商鞅、韩非子那样严苛；而《心相》等篇章的观点，实质同孔孟要弘扬大道的思想一样。六经不是由内心引发出来的学问吗？传承六

经不是要凭借六书文字吗？端正书法，首先就是要端正人心，端正人心，就是要发扬光大圣人阐发的道理！

导文：

项穆站在儒家"中和"的审美立场上评论书法，他认为宋以后之书，特别是苏轼、米芾的书法任意纵横，以欹侧取势而有悖雅正，因而讥讪甚烈。

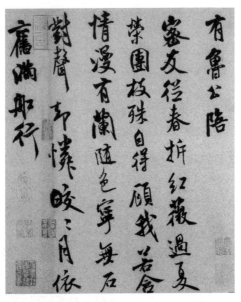

米芾　《苕溪诗》局部

读万卷书，行万里路，胸中脱去尘浊①，自然丘壑②内营，立成鄞鄂③。

——明·董其昌
《画禅室随笔》

【注释】

①尘浊：犹言凡俗。

②丘壑：山水幽深处，借指深远的意境。

③鄞鄂：边沿，楞坎，引申指形体。

译文：

读万卷书，增长才识，行万里路，开阔眼界，脱去胸中凡俗，心中自然会生成高远的意境，下笔便显现出来。

董其昌　《行书轴》

11

学书之法，非口传心授①不得其精。大要须临古人墨迹，布置间架，捏破管，书破纸，方有功夫。张芝临池学书，池水尽墨。钟丞相②入抱犊山十年，木石尽黑③。赵子昂国公④十年不下楼。巎子山平章⑤每日坐衙罢，写一千字才进膳。唐太宗皇帝简板⑥马上字，夜半起把烛学《兰亭记》。大字须藏⑦间架，古人以帚濡水，学书于砌⑧，或书于几，几石皆陷。

——明·解缙《春雨杂述》

【注释】

①口传心授：指师徒间口头传授，内心领会。

②钟丞相：即钟繇。魏初任相，人称"钟丞相"。《书苑菁华》载："魏钟繇少时，随刘胜入包犊山学书三年。"这里夸张为十年。

③木石尽黑：指其四处书写。

④赵子昂：赵孟頫，字子昂，曾封魏国公。

⑤巎子山：元代书法家康里巎巎，字子山。平章：为平章政事的省称，大概指翰林学士承旨之职。

⑥简板：亦称简牌子，把字写在木版或金属

板上的简帖。

⑦藏：通"臧"，善、好。

⑧砌：石阶。

译文：

学书的方法，若不是师徒口耳相传、内心领悟，不能达到精妙。要懂得其中的关键，必须要临摹古

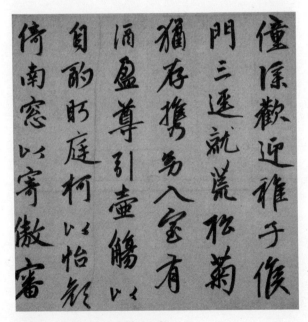

赵孟頫　行书《归去来辞》局部

人墨迹，布置字的结构，捏破笔管，力透纸背，才显出功夫。张芝临池学书，池水尽黑。钟繇到抱犊山学书十年，周围的木石都被他写满了。赵孟頫学书十年不下楼。康里巎巎处理完公务，写完一千字才进餐。唐太宗在马上用简板写字，夜半起来挑灯学习《兰亭》。写大字要有好的笔画结构，古人用扫帚浸水书于石阶或者是几案上，几案与石阶都凹陷了。

导文：

解缙认为书法学习须勤学苦练，"惟日日临名书，无苔纸笔，工夫精熟，久乃自然"。书法精妙是出于日日临写的功夫，故他强调学书必须从临摹古人入手，"描搨为先，傍摹次之；双钩映拟，功不可阙"。

书之法则，点画攸同，形之楮墨①，性情各异。犹同源分派，共树殊枝者，何哉？资分高下，学别浅深。资学兼长，神融笔畅，苟非交善②，讵得从心？书有体格，非学弗知。若学优而资劣，作字虽工，盈虚舒惨、回互飞腾之妙用弗得也。书有神气，非资弗明。若资迈而学疏③，笔势虽雄，钩揭导送、提抢截曳④之权度弗熟也。所以资贵聪颖，学尚浩渊⑤。资过乎学，每失癫狂；学过乎资，犹存规矩。资不可少，学乃居先。

——明·项穆《书法雅言》

【注释】

① 楮墨：纸与墨。这里代指书法。

② 交善：结交，融合。

③ 资迈而学疏：天资超迈而学识疏浅。

④ 钩揭导送、提抢截曳：几种不同的运笔方法。钩：用大指、食指将笔管约束住，再以中指钩住笔管外侧；揭，举的意思；导，小指引无名指向右；送，小指引无名指向左；提：垂直向上的用笔的动作；抢，提笔离纸时的回力动作；曳，拖的意思。

⑤ 浩渊：广博、渊博。

译文：

　　写字的法则，一点一画道理都是相同的，但表现在书法上，却能显现出不同的意趣情性。这好比是同一源头分出不同的支流，同一棵树上生出不同的枝条，为什么呢？人原本有天资高下之分，学识浅深之别。天资与学力都不错的，下笔就能神思调和笔墨流畅。若不是天资与学力的融合，书法怎么会顺从人的意愿呢？书法有自己的体制格局，这一点不去学习的话不会了解。如果一个人学习用功而资质不好，那么写出来的字虽然工整，但难有曲折婉转、飘逸飞腾的妙处。书法想要有神采气韵，天资不高是做不到的。如果天资超迈而学识疏浅，那么写出的字笔势虽然雄强，而钩揭导送、提抢截曳的基本法则往往不熟练。所以天资贵在聪慧，学识崇尚广泛渊博。天资胜过学识，作品未免失之颠狂；学力盖过天资，尚有规矩可言。天资固不可少，而学力更重要。

解衣盘礴①，宋元君知为真画师；传神点睛②，顾恺之经月不下笔。天下清事③，须乘兴趣，乃克臻妙耳。书者，舒也。襟怀舒散，时于清幽明爽之处，纸墨精佳，役者④便慧，乘兴一挥，自有潇洒出尘之趣。倘牵俗累，情景不佳，即有仲将⑤之手，难逞径丈之势。是故善书者风雨晦暝⑥不书，精神恍惚不书，服役不给⑦不书，几案不整洁不书，纸墨不妍妙不书，匾名不雅不书，意违势绌⑧不书，对俗客不书，非兴到不书。

——明·费瀛《大长书语》

【注释】

① 解衣盘礴：解衣，即袒胸露臂；盘礴，即随便席地盘坐。形容行为随意，不受拘束。典出《庄子·田子方》："昔宋元君将画图，众史皆至，受揖而立，砥笔和墨，在外者半，有一史后至，儃儃然不趋，受揖不立，因之舍，公使人视之，则解衣盘礴，臝。君曰：'可矣，是真画者也。'"

② 传神点睛：南朝宋刘义庆《世说新语·巧艺》："顾长康（恺之）画人，或数年不点目睛。

人问其故，顾曰：'四体妍蚩（美丑），本无关于妙处，传神写照，正在阿堵（眼睛）中。'"

③清事：指文人诗文书画等雅事。

④役者：指有才华的人。

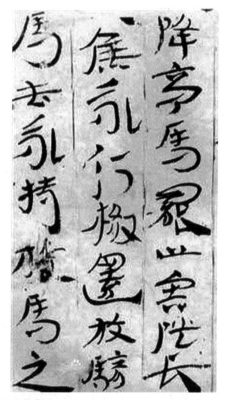

韦诞墨迹

⑤仲将：三国魏书法家韦诞，字仲将，以善书著称，尤精题署。张怀瓘《书断》载："魏明帝凌云台成，误先钉榜，未题署。以笼盛诞，辘轳长絙引上，使就榜题，去地二十五丈，诞危惧，戒子孙，绝此楷法。

⑥晦暝：昏暗、阴沉。

⑦服役不给：服役，役使、操纵。形容被人役使而不自由。

⑧绌：通"诎"，屈服。

译文：

有画人袒胸露臂，行为随意，宋元君知道他是真画师；画人物靠眼睛传神，顾恺之画人物数月不点眼睛。天下清雅之事，必须乘着兴致，才能达到精妙。书法，就是抒发情感。心情舒散，在清净幽雅且明亮的地方，有精良上佳的纸墨，有才华的人便自然聪慧，乘兴致挥洒作书，自有潇洒出尘的意趣。倘若为俗事牵累，环境又不佳，即使有韦诞那样善题大字的手笔，也难以写出径丈大字的气势来。因此，善书的人风雨昏暗的时候不书，精神恍惚时不书，被人役使不自由时不书，几案不整洁不书，

纸墨不精良不书，匾名不雅不书，违反己愿、迫于情势不书，对不高雅的人不书，不是兴致所到不书。

导文：

此是孙过庭"五乖五合"基础上的引申发挥。新增者如"清幽明爽"、"几案不整洁不书"，出于欧阳修《试笔》引苏舜钦"明窗净几，笔砚纸墨皆极精良，亦自是人生一乐"语。"匾名不雅不书"，涉及作品的文辞内容，与明代店肆匾额、富者颜其居室之风相关；"对俗客不书"，是因明代商品经济发达，商贾恃财成为市民新贵，而其胸无点墨，附庸风雅，喜购名人书画装点门面。

学书者必先审于执笔，双钩悬腕，让左侧右①，虚掌实指，意前笔后，此口诀也。用笔必以正锋②为主，又不必太拘，隐锋③以藏气脉④，露锋以耀精神，乃千古之秘旨。

——明·丰坊《童学书程》

【注释】

①让左侧右：指左腕让而在外，右腕侧而在内，使笔管与鼻尖相对。

②正锋：即锋正，笔锋垂直于纸面。

③隐锋：藏锋。

④气脉：这里指书法作品的气势。

译文：

学习书法必须首先考虑执笔，"双钩悬腕，让左侧右，虚掌实指，意前笔后"，这十六个字是古人传授的口诀。用笔要使笔锋垂直于纸面，但不能太拘泥于此，藏锋以藏书法作品的气势，露锋彰显书法作品的神采，这是千古以来的秘旨。

握管之法，有单钩、双钩之殊。用大指挺管，食指钩，中指送，谓之单钩；食中二指齐钩，名指独送，谓之双钩。胜国①吾子行②善单憎双，试之果验。单则左右上下任意纵横，双则多所拘碍③，且名指力弱于中指，送亦觉怯④矣。小时习双，今欲改之，增我一障，详说以示初习书者。凡单钩情胜，双钩力胜；双钩骨胜，单钩筋胜；单钩宜真，双钩宜草；双钩宜大，单钩宜小。

<div align="right">——明·赵宧光《寒山帚谈》</div>

【注释】

① 胜国：被灭亡的国家。《周礼·地官·媒氏》："凡男女之阴讼，听之于胜国之社。" 郑玄注："胜国，亡国也。" 按，亡国谓已亡之国，为今国所胜，故称"胜国"。后因以指前朝。

② 吾子行：元代

单钩执笔图

书法家吾丘衍，字子行。

　③拘碍：束缚阻碍。

　④愞怯：软弱无力。

译文：

　　执握笔管的方法，有单钩和双钩的区别。用大拇指挺住笔管，食指钩住，中指抵送，叫做单钩；用食指和中指一同钩住，无名指抵送，叫做双钩。前朝的吾丘衍善于单钩而憎恶双钩，我试试果然应验。单钩执笔则左右上下运转自由，双钩执笔则多有束缚阻碍，且无名指的力量弱于中指，抵送也显得软弱无力。我小时候学书用双钩的方法，现在想改变它，却不免给我增加了一重障碍，在这里详细说给刚开始学习书法的人们，希望对他们能有所启示。单钩以性情胜，双钩则以力量见长；双钩便于表现书法的骨力，单钩更适合表现书法的"筋"；单钩宜于作楷书，双钩宜于作草书；双钩宜于写大字，单钩宜于写小字。

作书须提得起笔，不可信笔①。盖信笔则其波画②皆无力。提得起笔，则一转一束③处皆有主宰④。"转"、"束"二字，书家妙诀也。

——明·董其昌《画禅室随笔》

【注释】

①信笔：下笔随意，不加考虑。

②波画：指书法中捺的折波和横笔，此泛指笔画。

③转束：转笔与收束。

④主宰：主管、统治，此处有控制的意思。

译文：

写书法必须要能提得起笔，不可听任行笔。因为随意下笔，那么笔画都会显得无力。提得起笔，则转笔与收束处皆能有所控制。"转"、"束"二字，是书法家学书的妙诀呀。

导文：

董其昌一再强调"提得起"三字的重要。他在另一则书论中也说："发笔处便要提得起笔，不

使其自偃，乃是千古不传语。"清代书学家周星莲对此进一步阐发："所谓落笔先提得起笔者，总不外凌空起步，意在笔先，一到着纸，便如兔起鹘落，令人不可思议。笔机到则笔势劲、笔锋出，随倒随起，自无僵卧之病矣。"这里描绘的实际上是调整笔锋、使之由偏锋转为中锋的最基本的方法。

董其昌　行书《七绝诗轴》

作书之法在能放纵，又能攒捉①。每一字中，失此两窍，便如昼夜独行，全是魔道②矣。

——明·董其昌《画禅室随笔》

【注释】

① 攒捉：聚集之意。这里可以理解为收笔，大致与"无垂不缩"的"缩"意近。

② 魔道：邪道。

译文：

作书之法在于用笔能放又能收。每一字中失掉这样的两个窍门，便似独行黑夜之中，全是邪道了。

导文：

董其昌将"放纵"与"攒捉"对举，一正一反，一阴一阳。具体讲，即放与收的统一。所谓放则涉及很多方面。比如露锋是放，长纵笔是放，左右偏旁距离拉大是放，行笔速度较快也是放，等等。相反则是收了。俗话说，欲擒故纵，为了擒住，先放开，放了就会显得张扬、外向、叛离。然后再擒住，显得归降、保守、厚道。这是强调作书时的节奏变

化，对立统一。故周星莲《临池管见》说："擒纵二字，是书家要诀。有擒纵，方有节制，有生杀，用笔乃醒；醒则骨节通灵，自无僵卧纸上之病。"黄庭坚云："用笔不知擒纵，故字中无笔耳。字中有笔，如禅家句中有眼。"

赵构　《天山诗》

凡正侧锋，横正竖侧，已非佳书。近代此道茫昧①，横竖皆侧，依然作大名士，世无人耳，悲夫！毋论字画恶劣，即作书时横侧竖侧，必其手腕笔札一皆枭兀②不安，而后得成此字乎！习而弗察，亦劳止③矣。一日有知，愧恨何已。

——明·赵宧光《寒山帚谈》

【注释】

① 茫昧：模糊不清。

② 枭兀：动摇不安。

③ 劳止：劳苦。

译文：

正锋与侧锋，横正竖侧，已经不是好的书法了。近来这个道理模糊不清了，很多人横画竖画都用侧锋，依然能成为大名家，难道是世上没有人了吗，真是悲哀啊！且不讨论字画的粗劣，即便作书时横竖都侧锋，必然是其手腕与笔都动摇不安，这样哪能写得成字呢！只盲目学习而不洞察，也是很劳苦的。一旦有一天知道了道理，又是多么的后悔惭愧啊！

羲、献作字，皆非中锋，古人从未窥破、从未说破……然书家搦①笔极活极圆，四面八方，笔意俱到，岂拘拘②中锋为一定成法乎？

——明·倪苏门《书法论》

【注释】

①搦（nuò）：握持。

②拘拘：拘泥。

译文：

王羲之、王献之写字，也不是笔笔中锋，对此古人从未看破，从未说破……但是书家持笔极活极圆，四面八方，笔意俱到，岂能拘泥于中锋为一成不变的法则呢？

导文：

中、侧之说是书法界争议颇多的话题。如上一则赵宧光强调正锋，此则又是为侧锋争取合法地位，各执一词，各擅其理。对此问题的认识，大体有以下几种观点：一种是唯中锋论；另一种是中侧兼用论；还有把用笔分为中锋、侧锋、偏锋三种，认为中、

侧可用，惟偏不可用；另有认为所谓侧锋只是侧势，仍算是中锋用笔，等等。我们认为，要做到"笔笔中锋"不可能亦不必要，只要熟练掌握中锋、侧锋两种笔法，用笔才能富于变化。

王羲之
《快雪时晴帖》

上字之于下字，左行之于右行，横斜疏密，各有攸当①。上下连延，左右顾瞩，八面四方，有如布阵，纷纷纭纭，斗乱而不乱；浑浑沌沌，形圆而不可破。昔右军之叙《兰亭》，字既尽美，尤善布置，所谓增一分太长，亏一分太短。鱼鬣②鸟翅，花须蝶芒③，油然粲然④，各止其所。纵横曲折，无不如意，毫发之间，直无遗憾。

——明·解缙《春雨杂述》

【注释】

① 各有攸当：各有所当。

② 鱼鬣：鬣，读作 liè，指马、狮子等颈上的长毛或鱼颔旁小鳍。

③ 花须蝶芒：形容书法笔法的优美熟练。

④ 油然粲然：油然，悠然；安然。苏轼《次韵答王定国》："旧雨来人今不来，油然独酌卧清虚。"粲然：光亮，鲜明。

译文：

上字之于下字，左行之于右行，横斜疏密，各有所当。上下连续，左右顾盼瞩目，八面四方，有

如布列阵势，纷纷纭纭，斗乱而不乱，浑浑沌沌，形圆而不可破。往昔王羲之作《兰亭叙》，字已然是完美的，尤其擅长布置，所谓增一分太长，亏一分太短。各种笔法点画如鱼鬣鸟翅，花须蝶芒，自然而又明确，各止其所。纵横曲折，无不如意，毫发细微之处，竟也没有遗憾。

王珣　《伯远帖》

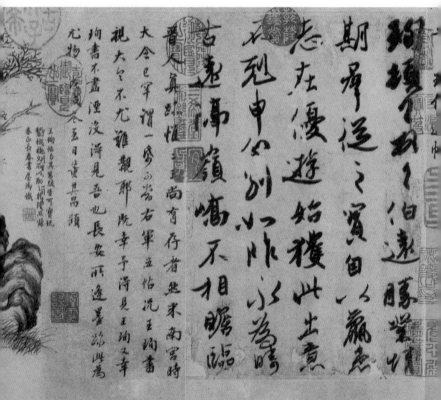

结构名义，不可不分，负抱联络①者，结也；疏密纵横者，构也。学书从用笔来，先得结法；从措意②来，先得构法。构为筋骨，结为节奏。有结无构，字则不立，有构无结，字则不圆。结构兼至，近之矣，尚无腴③也；济以运笔，运笔晋人为最，晋必王，王必羲，羲别详之。

——明·赵宧光《寒山帚谈》

王羲之　《何如帖》

【注释】

　　① 负抱联络：比喻笔画之间的连带呼应。

　　② 措意：立意。

　　③ 腴：丰裕。

译文：

　　结与构的名称，不能不作区分，点画用笔上的连带呼应，称为结；笔画的疏密纵横，称为构。学书从用笔开始，先得结法；如果从立意上看，先得构法。构是筋骨，结是节奏。有结无构，字不挺立，有构无结，字的笔画不浑圆。结构兼备，接近了书艺的境界，但尚不丰裕；再补加运笔，运笔晋人为最，谈晋人必谈王，谈王必谈王羲之，这个道理另外再详谈吧。

能结构不能用笔，犹得成体。若但知用笔，不知结构，全不成形矣。俗人①取笔不取结构，盲相师也。用笔取虞，结构取欧，虞先欧后，结构易更，用笔难革，此笔一误，废尽心力。

——明·赵宧光《寒山帚谈》

【注释】

① 俗人：这里指普通人，一般人。

译文：

学习书法能结构而不懂用笔，尚能得书法之大体。如果只知道用笔，而不知结构，那么就全不成形了。一般人取笔不取结构，这是盲目学习的表现。用笔取虞世南，结构学欧阳询，把虞放在第一位欧放在第二位，认为结构容易变更，而用笔难以变化，学书一旦有这样的误区，所花的心力就全废了。

导文：

赵宧光认为"结构"在书法中具有比用笔更重要的作用，运笔从属于结构。"用笔有不学而能者矣，亦有困学而不能者矣。至若结构不学必不能，

学必能之，能解乎此，未有不知书者。"他认为时俗之病正在于仅知用笔而忽略结构，"近代时俗书独事运笔取妍媚，不知结构为何物，总猎时名，识者不取"。

虞世南
《孔子庙堂碑》局部

作书所最忌者位置等匀，且如一字之中，须有收有放，有精神相挽处①。王大令之书，从无左右并头②者。右军如凤翥鸾翔③，似奇反正。米元章谓大年④《千文》，观其有偏侧之势，出二王外。此皆言布置不当平匀，当长短错综，疏密相间也。

——明·董其昌《画禅室随笔》

【注释】

① 相挽处：此指书法点画间相呼应、相应接之处。

② 左右并头：书法点画齐头并列。

③ 凤翥鸾翔：像凤凰一样高飞。此喻书势飞动多姿。

④ 大年：即宋代书画家赵令穰，大年是他的字。

译文：

作书最忌讳的是位置均匀没有变化，比如一字之中，须有收有放，笔画间变化呼应字才会有精神。王献之的书法，从没有左右一样齐头并列的。王羲之的书法如凤翥鸾翔一样多姿，看似欹斜实则端正。

米芾说赵令穰的《千文》，其中有偏侧之势，超出二王之外。这些都是说结构布置不应当平均等匀，而应当长短错综，疏密相间。

米芾 《吾友帖》

晋唐人结字，须一一录出，时常参取①，此关最重要。

——明·董其昌
《画禅室随笔》

【注释】

① 参取：参照借鉴，从中摄取有益的东西。

译文：

见到晋唐人书法的结字，必须将它一一抄录下来，时常参照借鉴，这一关最为重要。

董其昌 《紫茄诗》

古人论书，以章法为一大事，盖所谓行间茂密是也。余见米痴①小楷，作《西园雅集图记》，是纨扇②，其直如弦，此必非有他道，乃平日留意章法耳。右军《兰亭叙》，章法为古今第一，其字皆映带而生，或小或大，随手所出，皆入法则，所以为神品也。

———明·董其昌《画禅室随笔》

【注释】

① 米痴：即宋代书法家米芾。

② 纨扇：亦称团扇，扇面多洁白的丝娟，常画山水楼台、草虫花鸟或作书法于其上。

《冯摹兰亭序》

译文：

古人论书，以章法为一件大事，所谓分行布白茂密就是指此。我曾见到米芾小楷作的《西园雅集图记》，是团扇，行间分布如同拉直的弦线一样，这不是有什么其他的奥妙，而是平日留意章法的原因。王羲之的《兰亭叙》，章法为古今第一，其字都相互呼应映带而生，或小或大，随手所出，皆有法则，所以称之为神品。

用墨须使有润①，不可使其枯燥，尤忌穠肥②，肥则大恶道③也。

<div align="right">——明·董其昌《画禅室随笔》</div>

【注释】

①润：温润，和润。

②穠肥：即浓肥。

③恶道：即邪道，这里指书法中的恶趣，低级趣味。

译文：

用墨须使作品具有温润气息，不可使其枯燥，特别禁忌浓肥，浓肥则坠入大的恶趣。

弱毫①，重墨②轻用，得佳书；轻墨重用，其书恶；轻墨轻用，其书纤；重墨重用，其书俗。强笔，轻墨轻用则不腴，重墨轻用则不润，轻墨重用则犷而离③，重墨重用则粗而俗。

——明·赵宧光《寒山帚谈》

【注释】

① 弱毫：与下文"强笔"相对，指较为柔软之笔毫。

② 重墨、轻墨：毫中墨多为重墨，毫中墨少为轻墨。

③ 犷而离：粗犷而不细腻。离，分的意思，指笔毫散乱。

译文：

柔软之笔，毫中墨多而用笔轻灵，会有好的书法；毫中墨少而用笔重，写出的字粗劣；毫中墨少用笔又轻，写出的字纤弱；毫中墨多且下笔重，写出的字恶俗。笔毫较硬的笔，毫中墨少且下笔轻，写出的字则不丰腴，毫中墨多而下笔轻，写出的字则不温润，毫中墨少而下笔重，写出的字粗犷而不细腻，毫中墨多下笔又重，写出的字粗重而恶俗。

古人用墨，必择精品，盖不特藉①美于今，更藉传美于后。昔晋唐之书，宋元之画，皆传数百年，墨色如漆，神气赖此以全。若墨之下者②，用浓见水则沁散湮污，用淡则重褙③则神气索然，未及数年墨迹已脱，此用墨之不可不精也。

——明·屠隆《纸笔墨砚笺》

【注释】

① 藉：凭借。

② 墨之下者：下等墨。

③ 重褙：褙，把布或纸一层一层地粘在一起。重褙：装裱，裱褙。

译文：

古人用墨，必择精品，这大概不只是借以传当时，更借以传美于后世。往昔晋唐书法，宋元绘画，都能传之数百年，墨色依然如漆般黑亮，作品的神采气韵赖以保全。如果是用下等墨，用的浓了见水则扩散湮行，用得淡了装裱之后则神采气韵全无兴味，没有几年墨色就会脱去，因此，用墨不能不用精品。

有功无性[①]，神采不生；有性无功，神采
不实。

<div align="right">——明·祝允明《论书帖》</div>

祝允明　《千字文》局部

【注释】

　①功：即书功，指笔墨的功力；性：即性情，指创作的个性。

译文：

　有功力而没有性情，书法作品不会出现神采；有性情无功力，神采也会不坚实。

导文：

　祝允明辨证地阐述了"神采"与"功性"的关系。"功"，基础和积累之谓也，指书家在书法上对古法帖有深厚而准确的摹古功力，当然此中也涵盖了书家自身多方面的修为。"性"，性情之谓也，指艺术家自身独特的气质、个性、情感和天赋等。即便有着深厚功力去临摹古帖，若没有情性洋溢和真情实感，难免会"神采不生"；性情天真、自然流露却没有坚实的书法功力，也是枉然，犹如光有影子而无实体则难免"神采不实"。

大字惟尚神气，形质次之；最忌修饰，才修饰顿减精神。隋释敬脱①能用大笔书方丈大字，求者止与一字，遒劲不加修饰。唐之裴休、宋之石曼卿②每每于匾榜上大书，其庄重若王公大人冠冕佩玉，端拱于庙堂之上；其安闲有孔子燕居，申申夭夭③气象；晶耀如太阿④出匣，险峭如枯木悬崖，飞动如龙骧凤翥⑤，天趣溢出，神与之谋。犹巧匠之斫轮⑥，庖丁之游刃⑦，郢人之运斤⑧，非惟人莫能喻，己亦莫知其然也。今人先书字底，覆纸双钩，譬诸传神写照，非复本来面目。况经刻手，笔意已乖，漆工粉饰，弥失真态，西施不为嫫母⑨乎？是故作署书，每令粉匾研墨，以俟手和笔调，乘兴一挥，即有肥瘦长短之不同，而神气自在。一时意兴所到，长者不为有馀，短者不为不足。具目者如九方皋之相马，当自得于牝牡骊黄⑩之外，不以形容筋骨求也。顾多狃⑪于俗套，只喜双钩，可为三叹。

——明·费瀛《大长书语》

47

【注释】

① 释敬脱：隋代高僧，以孝行闻名，常施荷担母置一头，经籍楮笔置一头，若当食时，坐母树下，入村乞食。善正书，能用大笔，写方丈大字。

② 裴休、石曼卿：裴休，字公美，河东闻喜人（今山西运城闻喜人），官至吏部尚书，封河东县子，赠太尉。善文章，工书，以欧、柳为宗，寺刹多请其题额，存世书迹有《圭峰禅师碑》；石曼卿：即宋代书法家石延年，字曼卿，宋城（安徽阜阳）人。

③ 孔子燕居，申申夭夭：语本《论语·述而》："子之燕居，申申如也，夭夭如也。"燕居：安居、家居、闲居。申申：衣冠整洁；夭夭：行动迟缓、斯文和舒和的样子。

④ 太阿：古代名剑。

⑤ 龙骧凤翥(zhù)：龙骧，龙昂举腾跃貌；凤翥：凤凰高飞。这里形容书法的动态之美。

⑥ 斫轮：用刀斧砍木制造车轮。指精湛的技艺。

⑦ 庖丁之游刃：语本《庄子·养生主》："彼节者有间，而刀刃者无厚；以无厚入有间，恢恢乎其于游刃必有余地矣。游刃：比喻做事从容自如，轻松利落。

⑧郢人之运斤：语本《庄子·徐无鬼》："郢人垩漫其鼻端，若蝇翼，使匠石斫之。匠石运斤成风，听而斫之，尽垩而鼻不伤，郢人立不失容。"意思是说，一位郢人的鼻尖上有一小块白色的泥污，他去请当地著名的工匠用斧子替他削掉，那工匠挥动斧子呼呼生风，一刹那间就干净利落地把郢人鼻子上的白泥削掉了，而鼻子完好无损。后世遂用"郢匠挥斤、运斤成风、郢斤、运斤、挥斤"等词语形容某人技艺精湛，手段高明，工作得心应手，处理各种事务挥洒自如。

⑨嫫母：丑女。

⑩牝牡骊黄：语本《列子·说符》："穆公曰：'何马也？'对曰：'牡而黄。'使人往取之，牝而骊。"牝：雌性的鸟兽，和"牡"相对。骊：黑色。喻指不是反映事物本质的表面现象。

⑪狃：因袭，拘泥。

译文：

写大字最重要的是精神气息，形式尚在其次；最忌讳修饰，一经修饰字就立即少了精神。隋代释敬脱能用大笔书方丈大字，给求书者只书一字，书

法雄健有力不加修饰。唐代的裴休、宋代的石延年时常于匾榜上书大字，其庄重就象王公大人戴着佩有玉石的冠冕，正身拱手恭敬地立于庙堂之上；其安闲就象孔子闲居在家里，衣冠整洁，仪态温和舒畅的样子；清明耀眼如太阿剑出匣，险劲峭拔就象悬崖上的枯树，飞动如龙昂首腾跃如凤之高飞，天趣出于字中，神采与之相合。就如巧匠斫轮，庖丁解牛，郢人运斤那样，技艺精湛，从容自如，不但他人不明白，就是自己也不知道为什么能这样。今人先书字的轮廓，然后覆纸双钩，哪里还谈得上传神写照，就连字的本来面目已经丧失了；况且还要经过刻工之手，笔意已然乖谬，漆工再加修饰，更是失去字的真态，这样哪怕美如西施者也变成丑女了！所以，作大字榜书，先让人粉匾、磨墨，待到手和笔调适，乘兴致挥笔写就，即使有肥瘦、长短的不同，而神采气息自然在于字中。一时意兴所到，长的不算多余，短的不为不足。观赏的人要如九方皋相马那样，当从字外表形体之外，看出其神采风韵来。再看当下的人们多拘泥于俗套，只是喜欢双钩，多么令人叹息呀！

欲书必舒散怀抱，至于如意所愿，斯可称神。书不变化，匪^①足语神也。所谓神化者，岂复有外于规矩哉？规矩入巧乃名神化，固不滞不执^②有圆通之妙焉。况大造^③之玄功，宣泄于文字，神化也者，即天机自发，气韵生动之谓也。

——明·项穆《书法雅言》

【注释】

① 匪：通"非"。

② 不滞不执：不停滞不固执。

③ 大造：即造化，指天地、大自然。

译文：

要作书必先舒散襟怀，达到心意之所愿，才可以称得上神妙。书法没有变化，不能称之为神化。所谓神化，哪里有超越规矩之外的啊？由规矩入巧妙才叫出神入化，必然不拘泥固执有通达事理之妙。况且天地之大功，宣泄于文字，即是天赋灵机自然而发，也就是气韵生动啊。

人之于书，形质法度，端厚和平，参互错综，玲珑飞逸，诚能如是，可以语神矣。世之论神化者，徒指体势之异常，毫端之奋笔，同声而赞赏之，所识何浅陋者哉！约本其由[1]，深探其旨，不过曰相时而动[2]，从心所欲[3]云尔。

——明·项穆《书法雅言》

【注释】

[1] 约本其由：约，简约，简要；本，推究、探究。简约探究其由来。

[2] 相时而动：观察时机，针对具体情况采取行动。

[3] 从心所欲：从，顺从。按照自己的意思，想怎样便怎样。

译文：

人之于书法，形式法度，端厚平和，相互参杂错综，灵活飘逸，真能这样，可以说是出神入化了。世间所说的神话，往往仅是指书法体势的不同寻常，笔端的有力，就一致同声地去赞赏它，这样的见解是多么的浅陋啊！简约探究其由来，深入探讨其旨趣，不过是观察时机适时采取行动，随心所欲罢了。

欲造极①处，使精神不可磨没，所谓神品，以吾神所着②故也。

——明·董其昌《画禅室随笔》

【注释】

①造极：达到最高点，比喻达到完美之境界。

②所着：所附着，依附。

译文：

要达到书法的最高境界，必须使精神不可磨没，所谓神品，就是自我精神附着于书法的缘故。

论画者先观气，次观神，而后论其笔之工拙。世固有笔工而神气不全者，未有神气既具而笔犹拙者也。作书既工于用笔，以渐至熟，则神采飞扬，气象超越，不求工而自工矣。神生于笔墨之中，气出于笔墨之外，神可拟议[①]，气不可捉摸。在观者自知，作者并不得而自知之也。

——明·汤临初《书指》

【注释】

① 拟议：揣度议论。多指事前的考虑。

译文：

论画要先观气韵，次观神采，然后才能议论用笔的工与拙。世上固然有擅长用笔而神采气韵不全的，却没有已具备神采气韵而用笔依然拙劣的。作书既已擅于用笔，逐渐纯熟，就会神采飞扬，气象超越，不求精巧而自能精巧。神采生于笔墨之中，气韵出于笔墨之外。神采可以事先揣度考虑，气韵不可捉摸。在于观赏者自我体知，作者自己并不知道。

书法惟风韵难及。唐人书多粗糙，晋人书虽非名法之家①，亦自奕奕②有一种风流蕴藉③之气。缘当时人物以清简④相尚，虚旷为怀，修容发语⑤，以韵相胜，落华散藻⑥，自然可观。可以精神解领，不可以言语求觅也。

——明·杨慎《墨池琐录》

【注释】

①名法之家：有名的、可以作为典范的书家。

②奕奕：精神焕发的样子。

③风流蕴藉：风流，指才华横溢而又不拘礼法的风度和气派。蕴藉：谓含蓄而不显露。

④清简：清新高雅。

⑤修容发语：修饰仪容，注意言谈举止。

⑥落华散藻：犹言光彩照人。

译文：

书法惟有风采神韵很难企及。唐人书法多粗糙，晋代虽然不是有名的、可以作为典范的书家的作品，也都有一种风流蕴藉的气度。这是因为当时的人们是以清新高雅相互崇尚、虚简旷达为怀，修饰仪容

注意言谈举止，以韵相胜，光彩照人，作品当然可观了。风韵可以在精神上加以理解领悟，不是言语所能求觅到的。

王献之　《十二月割帖》

先仪①骨体，后尽精神，有肤有血，有力有筋。其血其肤，侧锋内外之际；其力其筋，毫发生成之妙；丝来线去②，脉络分明。

——明·解缙《春雨杂述》

【注释】

① 仪：取法，效法。

② 丝来线去：因笔势往来而带出的牵丝、游丝。

译文：

学习书法先取法字的骨格体势，后再追求风采神韵。字要有肤有血，有力有筋。字的肤血外形，在于笔锋内外之间。其骨力气脉，在于笔锋往来生成之妙；笔势往来带出的牵丝，其锋皆由点画中出，则脉络分明。

导文：

书法中的肥与瘦是相对的，无论肥瘦，用笔都要沉厚，肥字要带点骨力，瘦字要带点墨韵。正如清人朱履贞所说："夫书贵肥，其实沉厚，非肥也，故肥而无骨者为墨猪，为肉鸭；书贵瘦硬，其实清挺，非瘦硬也，故瘦而不润者，为枯骨，为断柴。"

若专尚清劲，偏乎瘦矣。瘦则骨气易劲，而体态多瘠①。独工丰艳②，偏乎肥矣。肥则体态常妍，而骨气每弱。犹人之论相者，瘦而露骨，肥而露肉，不以为佳。瘦不露骨，肥不露肉，乃为尚③也。使骨气瘦峭，加之以沉密雅润④，端庄婉畅，虽瘦而实腴也。体态肥纤⑤，加之以便捷遒劲，流丽峻洁⑥，虽肥而实秀也。

瘦而腴者，谓之清妙，不清则不妙也。肥而秀者，谓之丰艳，不丰则不艳也。所以飞燕与王嫱齐美⑦，太真与采苹均丽⑧。

——明·项穆《书法雅言》

【注释】

① 瘠：这里指书法线条瘦削干枯。

② 丰艳：丰满艳丽。

③ 尚：同"上"。

④ 沉密雅润：沉密，沉着结密；雅润：雅致温润。

⑤ 肥纤：丰腴纤柔。

⑥ 峻洁：刚劲凝练。

⑦ 飞燕与王嫱齐美：飞燕，汉成帝皇后赵飞燕。王嫱：汉代美女，字昭君，汉元帝时入宫，后赐匈

奴单于和亲。

⑧太真与采苹均丽：太真，指杨贵妃，贵妃衣道士服，因号"太真"。采苹：唐明皇梅妃的小名。

译文：

如果专好清秀有力，会有点偏瘦了。瘦则骨力气势强劲，而书法的线条体态会显得瘦削干枯。如果只是丰腴艳丽，又偏肥了。肥则体态常常妍美，而骨力气势每弱。犹如论及人的长相，瘦而露骨，肥而露肉，不能算是好的。瘦不露骨，肥不露肉，才是上品。假使骨气瘦峭，加之以沉着结密雅致温润，端庄婉畅，虽瘦而实丰腴。体态丰腴纤柔，加之以便捷遒劲，流丽刚劲凝练，虽肥而实瘦。

瘦而带点丰腴之气的，可以称作清妙，不清就谈不上妙。肥字带一点骨气的，称得上丰腴艳丽，不丰腴则不艳丽。所以赵飞燕与王昭君齐美，杨玉环与采苹一样美丽。

导文：

项穆是站在儒家"中和"的立场上品评书法的，如在清劲与枯峭、丰艳与骨力、肥与瘦，长与短、

洛神赋 并序

黄初三年余朝京师还济洛川古人有言斯水之神名曰宓妃感宋玉对楚王神女之事遂作斯赋其词曰

轻与重、刚与柔的问题上，都要求折中。他认为肥字要带一点骨气，要带一点清气；瘦字要带一点腴气，要带一点润气。这些都体现了项穆"中和"的书法审美观。

赵孟頫
《洛神赋》局部

世间恶札①，一种但弄②笔画妍媚，一种但顾雕体圆整③，一种但识气象豪逸，求其骨力，若罔闻④知。更进而与谈韵度，尤不知其九天⑤之外也。如是书家亦足名世，可怜哉！骨力者字法也，韵度者笔法也。一取之实，一得之虚。取之在学，得之在识。二者相须⑥，亦每相病，偏则失，合乃得。

——明·赵宦光《寒山帚谈》

【注释】

① 恶札：指拙劣的书法。

② 弄：耍弄，炫耀。

③ 雕体圆整：指书法字形体势圆备工整。

④ 罔闻：没有听见。

⑤ 九天：天空最高处。比喻无限远的地方或远得无影无踪。

⑥ 相须：相合、相当。

译文：

世间拙劣的书法，一种只是炫耀笔画的优美，一种只顾及字形体势的圆备工整，一种只知道气象

的豪迈超逸，要谈到书法作品的骨力，就像没有听到一样。要是再进一步谈论风韵气度，这话题更如远在九天之外了。这样的书家也能在世上留名，真是可怜啊！骨力是谈字法，风韵气度是谈笔法。一个取于实，一个得于虚。取在学养，得在识见。二者往往相合，也往往相矛盾，偏于一种则失败，两者相合则成功。

字尚筋骨，粗犷非骨也，齿角①耳，骨在结构。纷拿②非筋也，爪牙③耳，筋在锋势。一藏一露，雅俗斯呈。

——明·赵宧光《寒山帚谈》

【注释】

① 齿角：指象牙与犀角或鹿角，亦泛指一般兽类的齿和角。这里形容书法笔锋外露，张牙舞爪，不含蓄。

② 纷拿：亦作"纷挐"。混乱错杂的样子。

③ 爪牙：动物的尖爪和利牙。这里形容书法笔锋外露。

译文：

书法崇尚筋骨，但线条粗野不是骨力的表现，而是如同象牙与犀角一般罢了，骨力在于字势结构。混乱错杂不是筋，而是如同动物的尖爪和利牙，筋生成于笔锋的走势。一藏一露之间，雅与俗就呈现出来了。

书有筋骨血肉。筋生于腕，腕能悬则筋骨相连而有势，指能实则骨体坚定而不弱。血生于水，肉生于墨，水须新汲，墨须新磨，则燥湿停匀而肥瘦得所。

——明·丰坊《书诀》

译文：

　　书有筋骨血肉。筋生于腕，腕能悬便筋脉相连而有气势，指能实便骨体坚定而不怯弱。血生于水，肉生于墨，水须是新打上来的，墨须是新磨出来的，如此方能燥湿匀称而肥瘦得宜。

字本无分骨肉，自《笔阵图》传，后世乃屑屑①为言。不知骨生于笔，肉成于墨，笔墨不可相离，骨肉何所分别？人多不悟作书之法，乃留意于枯槁生硬以示骨，效丑于浓重臃肿以见肉，二者不可得兼，并其一体而失之。不知古人之书，轻重得宜，肥瘦合度，则意态流畅，精神飞动，众妙具焉，何骨何肉之分也！唐文皇讥子敬之无骨②，不言多肉，意亦可见。故评书者但当以枯润劲弱为别可矣。

——明·汤临初《书指》

【注释】

①屑屑：同"琐屑"，烦琐，细碎。

②唐文皇讥子敬之无骨：唐文皇，即唐太宗李世民。子敬：即王献之。李世民《王羲之传论》云："献之虽有父风，殊非新巧。观其字势疏瘦，如隆冬之枯树，览其笔踪拘束，若严家之饿隶。其枯树也，虽槎枿而无屈伸；其饿隶也，则羁羸而不放纵。"

译文：

字本不分骨肉，自《笔阵图》传世，后世的

人们才不厌其烦地谈论书法中骨与肉的问题。难道不知骨生于笔，肉成于墨的道理吗？既然笔墨不可相离，那么骨肉又怎么能够作出分别呢？很多人不去体悟写字的方法，而是留意于笔画的枯槁生硬以显示有骨力，效法笔画臃肿墨色浓重以表明书法有肉，骨与肉两者不能兼而合一所以不能成功。不知古人书法，轻重得宜，肥瘦合度，因此才能意态流畅，神采飞扬，各种妙处都具备，哪里有什么骨肉的分别！唐太宗讥讽献之书法无骨，不说它多肉，意思也是很明白的。所以，品评书法的人应该以枯、润、劲、弱来区别书法。

导文：

　　历来书论中肥瘦骨肉之论纷陈杂出，孰是孰非难以判定。汤氏独标"字本无分骨肉"之论，并建议以"枯、润、劲、弱"为评书的角度，以取代传统的"肥瘦骨肉"观，这样简洁的标准，实有助于后人对书风整体的把握，不乏启示意义。

字有三品：曰庸，曰高，曰奇。庸之极致曰时①，高之极致曰妙，奇之极致便不可知。不可知其机甚危②，学足以济之，识可以该③之，则超乎高妙；学识不足以该济，而但思高出人上者，野狐④何有哉！

——明·赵宧光《寒山帚谈》

【注释】

①庸之极致曰时：指写字庸俗到极点，投时人所好，趋时俗所爱，随时俗流转。

②其机甚危：事物之关键曰"机"，指字奇到极至，会使字势甚危。

③该：通"赅"。

④野狐：又称"野狐禅"，在禅宗中，流入邪僻、未悟而妄称开悟，禅家一概斥之为"野狐禅"。后来以"野狐禅"泛指各种歪门邪道。

译文：

字有三品：即庸品、高品、奇品。庸俗到极点，投时人所好，趋时俗所爱，随时俗流转，即为庸俗之态。高到极致称为妙，奇到极致就不可预知。不

可预知的话，作品关键之处就很危险，如果其人学识广博，识见高远，可以救济字势之危，字能奇态横生，超之于高妙；如果其人学识不足以补济，又想出奇骇俗以高出他人之上的，与"野狐禅"有什么两样呢？

画后策①，竖后打②，谓之能品。策如马头③，打如鹤膝④，谓之俗品。不策能藏，不打能正，藏不颓，正不锐，谓之高品。随势而施，无所拘碍，谓之逸品。若乃皮相飞黄⑤、野狐骨胳⑥者，怪妄自不能外掩，可谓低品。

——明·赵宧光《寒山帚谈》

【注释】

① 画后策：策，古代的一种马鞭子，头上有尖刺。指横画回锋顿收，如鞭子打马。

② 竖后打：打，打住，截住的意思。指竖画回锋收笔。

③ 策如马头：指顿笔太过，形如马头。

④ 打如鹤膝：言笔画两头细，中央粗，有似鹤膝

⑤ 皮相飞黄：皮相，外表；飞黄，亦名"乘黄"。传说为八骏中的神马，背有角、善飞驰，乃是马中之王。

⑥ 野狐骨胳：从内在方面看，如"野狐禅"。

译文：

　　书法横画顿笔回收，竖画回锋收笔，称之为能品。横的收笔顿重了，就形似马头，竖的收笔重顿后形似鹤膝，这样就是俗品了。横画不过分顿而回锋收笔，竖画收笔不有意打住而能笔画端正，横画藏锋不显得颓唐无神，竖画端正而不尖锐，称之为高品。随着笔势书写，没有拘泥妨碍，称之为逸品。如果外表上如传说中的骏马飞黄，而内在上看却是"野狐禅"，狂妄怪诞露于外而不能掩饰，可以说是低品。

夫物有格调。文章以体制为格①，音响为调②；文字以体法为格，锋势为调。格不古则时俗，调不韵则犷野。故籀鼓斯碑③，鼎彝铭识，若钟之隶④，索之章，张之草，王之行，虞、欧之真楷，皆上格也；若藏锋运肘，波折顾盼，画之平，竖之正，点之活，钩之和，撇拂之相生，挑剔之相顾，皆逸调也。

——明·赵宧光《寒山帚谈》

【注释】

① 文章以体制为格：文章以通篇布局，结构严密为格。

② 音响为调：音响，指诗文以平仄阴阳，抑扬顿挫为调。

③ 籀鼓斯碑：籀，籀文，即大篆；鼓：《石鼓》；斯：李斯；碑：《峄山》诸碑。

④ 钟之隶：钟，即钟繇；隶：这里当指钟繇小楷书法。

译文：

事物都有格调。文章以通篇布局，结构严密为

71

格，以平仄阴阳，抑扬顿挫为调；作字以间架骨力为格，以锋势为调。格不高古则落入时俗，调不生动缺乏韵味则粗犷狂野。所以籀文《石鼓》以及李斯的《峄山》诸碑，鼎彝上的铭文，再如钟繇的小楷，索靖的章草，张芝的草书，二王的行书，虞世南、欧阳询的楷书，都是上格；如藏锋运肘，波折之间顾盼生姿，横画之平，竖画之正，点的灵活，钩的谐和，点画之间顾盼有情，纵横潇洒，都是逸调。

松都尉府此緣家
也兄弟共哀異之衰
文俶自取禍痛賢兄
有已二門同□助

清

世间无物非草书。

——清·翁方纲《题徐天池水墨写生卷》

译文：

世间没有什么事物不可以抽象化合到草书艺术之中的。

翁方纲 《行书手札》局部

导文：

翁方纲这句话提出了一个深刻的命题，它一方面说明客观物象通过书家的观察、联想，能化入书法艺术；另一方面也说明书法艺术是万事万物的高度抽象与概括，给欣赏者提供了艺术再创造的广阔天地，使人们联想到天地万物的各种形态和变化。

古人之书画，与造化①同根，阴阳同候……心穷万物之源，目尽山川之势，取证于晋、唐、宋人，则得之矣。

——清·龚贤《乙辉编》

【注释】

　　① 造化：自然界。

译文：

　　古人的书画，与自然同根源，与阴阳共生存……心里穷尽万物的本源，眼里看尽山川的形势，验证于晋、唐和宋人，那么也就明白了。

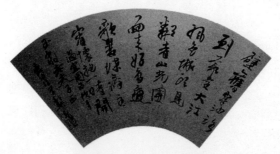

龚贤　《行书扇面》局部

盖书，形学也。有形则有势。

<p style="text-align: right">——清·康有为《广艺舟双楫》</p>

译文：

书法，是一种有形之学。有形才有笔势。

导文：

康有为在古人"心学"基础上提出"形学"，认为古人把书法艺术看作表现内心情感的意象艺术，仅此一面是不够的，还要重视书法的形体结构，只有"形"与"心"结合起来才是中国书法艺术。

上世结绳而治①，自伏羲画八卦②，而文字兴焉。故前人作字，谓之画字。……后人不曰画字，而曰写字。写有二义：《说文》："写，置物也。"《韵书》："写，输也。"置者，置物之形；输者，输我之心，两义并不相悖，所以字为心画。若仅能置物之形，而不能输我之心，则画字、写字之义两失矣。

——清·周星莲《临池管见》

【注释】

①上世结绳而治：上世，远古时代；结绳而治：上古没有文字，以结绳的方法记事。

②伏羲画八卦：伏羲即伏羲氏，其与神农氏、有巢氏等俱为上古时代的有德贤人，传说他创立了八卦。

译文：

远古时代没有文字，人们用结绳的方法记事，自伏羲画八卦，文字就兴起了。因此前人作字，叫做画字。……后人不说画字而说写字。写有两重含义：《说文解字》解释说：写，描摹物形；《韵书》说：写，

表示心意。置，就是描摹事物形状；输，表达自身情性，两种意义并不背离，所以说字为心画。如果仅能描摹事物形状，而不能表达自身性情，那么画字、写字的意义都失去了。

王羲之
《重熙帖》局部

作书能养气①，亦能助气。静坐作楷法数十字或数百字，便觉矜躁俱平②。若行草，任意挥洒，至痛快淋漓之候，又觉灵心焕发，下笔作诗作文，自有头头是道，汩汩③其来之势。故知书道，亦足以恢扩④才情，酝酿学问也。

——清·周星莲《临池管见》

【注释】

① 养气：儒家指修养心中的正气；道家指炼气，即培养先天的元气。这里代指培养品德，涵养意志。

②矜躁俱平：骄矜浮躁的思想都平息了。

③ 汩汩：象声词，形容水流的声音。这里比喻文思源源不断。

④ 恢扩：扩充、发展。

译文：

作书法能培养品德，涵养胸中正气，也能助长这种正气。静坐下来写楷书数十字或数百字，便觉得骄矜浮躁的情绪都平息了。如果作行草书，任情尽意挥洒，写到痛快淋漓的时候，又会觉得灵感焕

发，下笔作诗作文，自有头头是道，文思源源不绝而来的架势。因此，书法这一道也足以扩充才情，涵育学问。

王羲之　小楷《黄庭经》局部

或曰：书自结绳以前，民用虽篆草百变，立义皆同。由斯以谈，但取成形，令人可识，何事①夸钟、卫，讲王、羊，经营点画之微，研悦②笔札之丽，令祁祁③学子玩时日于临写之中，败心志于碑帖之内乎？应之曰：衣以掩④体也，则裋褐⑤足蔽，何事采章之观⑥？食以果腹也，则糗藜足饫⑦，何取珍馐之美？垣墙以蔽风雨，何以有雕粉⑧之璀璨？舟车以越山海，何以有几组之陆离⑨？诗以言志，何事律则欲谐？文以载道，胡为辞则欲巧？盖凡立一义，必有精粗；凡营一室，必有深浅。此天理之自然，匪人为之好事。扬子云⑩曰："断木为棋，挠革为鞠⑪，皆有法焉。"而况书乎？

——清·康有为《广艺舟双楫》

【注释】

①何事：为何，何故。

②研悦：犹研究。古有"覃精图籍，研悦文章"之类的说法，"研悦"与"覃精"对文，由此可知其意。

③祁祁：众盛貌。《诗·豳风·七月》："春

日迟迟，采蘩祁祁。"毛传："祁祁，众多也。"

④拚：读yǎn，通"掩"。

⑤褐：粗毛或粗麻织的衣服。

⑥采章之观：采章，彩色花纹，多指有彩纹的旌旗、车舆、服饰等。观：形态。

⑦糗藜足饫：糗，干粮；藜：野菜。足饫：足以饱食。

⑧雕粉：涂饰以彩绘花纹。

⑨几组之陆离：几组，谓绘制凸凹之线纹。陆离：光彩绚丽。

⑩扬子：指西汉辞赋家扬雄。

⑪梡革为鞠：梡革，刮磨皮革。鞠：古代的一种球。

译文：

有人说：自结绳记事以来，人们所使用的文字虽然经历了由篆到草的多种变化，然而意义与功能是一致的。这样说来，书写只需要取其形体，让人认识即可，为何还要夸赞钟（繇）、卫（协），讲论王（羲、献父子）、羊（欣），筹划构思点画的精微，研求书迹的流丽，令众多学子在临写当中耗

费时日,消磨精神意志于碑帖之内呢?对答的人说:穿衣是为掩遮身体,那么粗布短衣足以遮蔽,为什么还要用彩色的花纹服饰呢?吃饭是为了填饱肚子,那么粗粮野菜足以饱食,为何还要追求珍馐的美味呢? 低矮的垣墙可以遮蔽风雨,为何要有雕梁画栋的光彩绚丽?车船是为了越山跨海,为何还要有凸凹的线纹光怪陆离呢?文章是为说明道理,弘扬精神的,为什么还要使用华丽的辞藻呢?因为大凡确立一种观点,必然会有精谨与粗陋之别;营造室宇,必然有深和浅的不同。这是自然的天理,不是人们好兴事端。扬雄说:"截断木材制作棋子,刮磨皮革制作皮球,都有一定的法则。"何况是书法呢!

赵壹《非草》曰:"乡邑①不以此较能②,朝廷不以此科吏,博士③不以此讲试,四科④不以此求备。"诚如其说,书本末艺,即精良如韦仲将⑤,至书凌云之台,亦生晚悔。则下此钟、王、褚、薛,何工之足云。然北齐张景仁⑥,以善书至司空公,则以书干禄,盖有自来。唐立书学博士⑦,以身、言、书、判选士,故善书者众。鲁公乃为著《干禄字书》,虽讲六书,意亦相近。于是,乡邑较能,朝廷科吏,博士讲试,皆以书,盖不可非矣。

——清·康有为《广艺舟双楫》

【注释】

① 乡邑:犹乡里。

② 较能:较量才能。

③ 博士:古代专掌经学传授的学官。

④ 四科:指汉代选拔人才的四方面内容,即德行、言语、政事、文字。

⑤ 韦仲将:三国魏书法家韦诞,字仲将。南朝宋羊欣《采古来能书人名》:"魏明帝起凌云台,误先钉榜而未题,以笼盛诞,辘轳长絙引之,使就

榜书之。榜去地二十五丈，诞甚危惧，乃掷其笔，比下焚之。乃诫子孙，绝此楷法，著之家令。"

⑥ 张景仁：北齐学者，幼孤家贫，以学书为业，以工书累迁高官。

⑦ 书学博士：隋始置，唐高宗后亦置，掌书学教授。

译文：

赵壹的《非草书》说："乡里不用草书比较才能，朝廷不以它考较官吏，博士不用它讲究考校学问，四科不用它求完备。"的确如他讲的那样，书法本来是小技，即使书艺精良如韦诞，在书写凌云之台榜书之后，也心生悔意。此后钟、王、褚、薛等人，书法是何等的精工啊！然而北齐时张景仁因善书而官至司空公，所以，以书法求仕进，是有由来的。唐代设立书学博士，以身、言、书、判选拔人才，所以擅长书法的人众多。颜真卿所著《干禄字书》，虽然是讲六书的，但其作用也与以书选士相近。于是，乡里较量才能，朝廷考较官吏，博士讲论，都用书法，因而也没什么可指责的了。

作字先作人，人奇字自古①。纲常叛周孔，笔墨不可补。诚悬有至论②，笔墨不专主。……未习鲁公书，先观鲁公诂③。平原气在中，毛颖足吞虏④。

贫道⑤二十岁左右，于先世所传晋唐楷书法，无所不临，而不能略肖⑥。偶得赵子昂、香光诗墨迹，爱其圆转流丽，遂临之，不数过而遂欲乱真。此无他，即如人学正人君子，只觉觚棱难近⑦，降而与匪人⑧游，神情不觉其日亲日密，而无尔我者然也。行大薄其为人，痛恶其书浅俗如徐偃王⑨之无骨。始复宗先人四五世所学之鲁公而苦为之。然腕杂矣，不能劲瘦挺㧘如先人矣。比之匪人，不亦伤乎！不知董太史⑩何见，而遂称孟頫为五百年中所无。贫道乃今大解，乃今大不解。写此诗仍用赵态，令儿孙辈知之勿复犯。此是作人一著。然又须知赵却是用心于王右军者，只缘学问不正，遂流软美一途。心手不可欺也如此。

——清·傅山《霜红龛集》

【注释】

①古：古雅、古朴。

②诚悬：唐代书法家柳公权，字诚悬。至论：正确精辟的理论，此指柳公权"用笔在心，心正则笔正"的话。

③诂：用通行的话解释古言古义。此指颜真卿的言行及其所包含的大义。

④平原：颜真卿曾官平原太守，故称"颜平原"；毛颖：毛笔；虏：对敌人的贬称。

⑤贫道：傅山自称。傅山在入清后穿朱衣道服，以示不与清人合作。

⑥略肖：略微相似。

⑦觚棱：棱角

⑧匪人：指行为不端之人。

⑨徐偃王：相传周穆王时徐国国君。《尸子》曰："徐偃王有筋而无骨。"后世用指书法柔弱无力。

⑩董太史：指董其昌。董氏曾官翰林院编修，明人称翰林为太史。

译文：

作字先要做人，为人奇崛不俗，其字自然古雅。倘若背叛了儒家纲常，那么笔墨再好也是不可弥补的。柳公权有"心正则笔正"的精辟论述，书法不

能只是专注笔力。……学习颜真卿的书法之前，先要了解其言行所包含的大义。像颜真卿那样正气在胸，下笔自有吞胡灭虏的气概！

我二十岁左右的时候，于先世流传下来的晋、唐楷书法帖无所不临，但略略相似也做不到。偶然

赵孟頫　《杜甫秋兴诗》局部

得到赵孟頫、董其昌的墨迹，喜欢它的圆转流丽，于是加以临习，不几遍几乎可以乱真了。没什么别的原因，就如有人学正人君子，觉其棱角分明难以接近，降低标准而与行为不端的人交往，神情会在不知不觉中与他们日益亲密，进而不分彼此了。在品行上鄙薄他的为人，痛恶其书法浅俗，犹如徐偃王一样柔弱无骨。于是才效法四五代先人，刻苦学习颜真卿的书法。然而学习杂乱了，不能像先人那般劲瘦挺拗。仿照学习行为不端的人，不是很令人悲伤的吗？不知道董其昌为什么要称赵孟頫为"五百年所无出之人"。我如今理解，又大不理解。写这首诗仍用赵的书法，以使儿孙辈知晓此理而不再犯类似的错误。这是做人很重要的一个方面。但又必须知道赵孟頫的书法是用心学习王羲之的，只因为学问不正，于是演变为软美一路。心手之间不可欺瞒到了这样的地步呀！

张果亭、王觉斯人品颓丧[①]，而作字居然有北宋大家之风，岂得以其人而废之？

——清·吴德旋《初月楼论书随笔》

【注释】

① 张果亭：明代书法家张瑞图，号果亭山人。曾依附魏忠贤私党，并为写生祠碑；王觉斯：明末清初书法家王铎，字觉斯。明时曾官礼部尚书，后来仕清。

译文：

张瑞图、王铎人品颓下，而写字居然有北宋大家的风范，（书法）难道是因人而废的吗？

导文：

吴德旋站在艺术本位而非伦理本位的立场上，大胆提出不得"以人废书"的观点，一定程度上纠正了以人论书的偏颇。这在"书如其人"的传统思想根深蒂固的情况下，是难能可贵的。

书者，如也①。如其志，如其学，如其才，总之曰如其人而已。

贤哲之书温醇②，骏雄之书沉毅③，畸士④之书历落，才子之书秀颖⑤。

——清·刘熙载《艺概·书概》

【注释】

①如：如同。

②温醇：温厚淳朴。

③沉毅：深沉刚毅。

④畸士：独立脱俗之人。

⑤秀颖：优异出群。

译文：

书法，如同人啊。如同人的志向，如同人的学问，如同人的才华，总之是如同其人而已。

贤明睿智的人书法温厚淳朴，豪迈出众之人书法深沉刚毅，独立脱俗之人书法俊秀不俗，才子书法优异出群。

书画以人重，信不诬也！历代工书画者，宋之蔡京①、秦桧②，明之严嵩③，爵位尊崇，书法文学皆臻高品，何以后人吐弃之，湮没不传？实因其人大节已亏，其馀技更一钱不值矣！吾辈学书画，第一先讲人品。如在仕途，亦当留心吏治，讲求物理人情，当读有用书，多交有益友。其沉湎于酒，贪恋于色，剥削于财，任性于气，倚清高之艺为恶赖之行，重财轻友，认利不认人，动辄以画居奇④，无厌需索，纵到三王吴恽⑤之列，有此劣迹，则品节已伤，其画未能为世所重。

——清·松年《颐园论画》

【注释】

① 蔡京：北宋书法家。生于庆历七年（1047），卒于靖康元年（1126），福建仙游人。熙宁三年（1070）进士。徽宗崇宁元年（1102）为右仆射兼门下侍郎。先后四次任相，达十七年之久，排斥元祐大臣，专以奢侈中帝意。北宋末，太学生陈东上书，称蔡京为"六贼之首"。钦宗即位后，被贬岭南，死于潭州（今湖南长沙）途中。

②秦桧：生于哲宗元祐五年（1090），卒于高宗绍兴二十五年（1155），字会之，江宁（今南京）人。政和间登第，靖康初为金人所俘，高宗时脱归。南归后，任礼部尚书，两任宰相，前后执政十九年。力主议和，杀岳飞等主战之臣，为中国历史上臭名昭著的奸臣。

③严嵩：生于成化十六年（1480），卒于隆庆元年（1567），字惟中，号勉庵，江西分宜人。为明朝重要权臣，累迁礼部尚书、吏部尚书、武英殿大学士等职。为官专擅媚上，贪贿赂，亲奸邪，排除异己。晚年，为明世宗所疏远，抄家去职，两年而殁。

④居奇：把货物视作稀有的珍奇留着卖大价钱。

⑤三王吴恽：清初著名画家：王时敏、王鉴、王翬（有"江左三王"之称）、吴历、恽寿平。

译文：

书画以人为重，此话可信而不是无中生有的。历代擅长书画的人，如宋代的蔡京、秦桧，明代的严嵩，身份地位显贵，书法与文学都能达到高品，

为什么后人唾弃他们以至于湮没不传？实是因为他们在为人上大节已亏，那么书画这样的余技也就一钱不值了！我们学习书画，第一要先讲人品。如果在仕途之上，更应该留心吏治，讲求物理人情，当读有用书，交有益的朋友。那些沉迷于酒、贪恋于色、剥削贪财、任性使气的人，倚重清高的艺术而做出恶赖的行为，重财轻友、认利不认人，动辄把画看作珍奇而贪得无厌索取大价钱的人，纵然是书画技艺到了"三王吴恽"的行列，有这样的劣迹，那么品行已经败坏，书画也就不为人们所珍重了。

蔡京　《题听琴图诗》

学书不过一技耳，然立品是第一关头。品高者，一点一画，自有清刚雅正之气；品下者，虽激昂顿挫，俨然可观，而纵横刚暴①，未免流露楮外②。故以道德、事功、文章、风节著者③，代不乏人，论世者，慕其人，益重其书，书人遂并不朽于千古。欧阳永叔④尝以蔡端明⑤比汉儒者，又考端明教闽士以经术，实为晦庵⑥之先声。世称宋人书，必举苏、黄、米、蔡，蔡者，谓京也。京书姿媚，何尝不可传？后人恶其为人，斥去之，而进端明于东坡、山谷、元章之列。然士君子虽有绝艺，而立身一败，为世所羞，可不为殷鉴⑦哉！

——清·朱和羹《临池心解》

【注释】

① 刚暴：刚猛暴戾。

② 楮外：楮为一种落叶乔木，树皮是制造桑皮纸和宣纸的原料。楮外：纸外，代指书法作品。

③ 风节：风骨节操。著：著称，著名。

④ 欧阳永叔：宋代大文豪欧阳修，字永叔。

⑤ 蔡端明：宋代书法家蔡襄，曾官端明殿学士，

世称"蔡端明"。

⑥ 诲庵：南宋著名理学家、思想家与教育家朱熹，号晦庵。曾侨居福建之建阳教授闽士理学。

⑦ 殷鉴：《诗·大雅·荡》："殷鉴不远，在夏后之世"，意思是殷人灭夏，殷人的子孙，应该以夏的灭亡作为鉴戒。后来泛指可以作为后人鉴戒的前人失败之事。

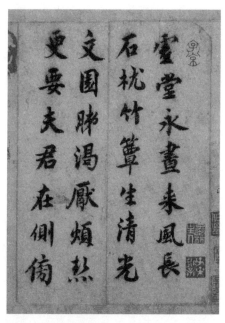

蔡襄 《虚堂诗帖》

译文：

　　学习书法不过是一种技艺罢了，然而培养品行是第一关头。品行高尚者，一点一画自然有清刚典雅的纯正之气；品行低下者，虽然笔画激昂顿挫，俨然可观，而纵横刚猛的暴戾之气，难免会流露于纸外。因此，以道德、功业、文章和风骨节操著称的，代不乏人，议论时世者，仰慕其人，因而更加看重其书法，书法与人一起千古不朽。欧阳修曾以蔡襄比作汉代儒者，又考查蔡襄教授闽地读书人以经术，实为朱熹的先声。世人称道宋人书法，必定列举苏、黄、米、蔡，蔡，说的是蔡京。蔡京书法妩媚，何尝不可以流传？后人憎恨其为人，把他排除，而把蔡襄进于苏轼、黄庭坚、米芾之列。那么，读书人虽有卓绝的技艺，而为人处世的品行一坏，则为后人所羞耻，这难道不是可以作为鉴戒的吗？

从来书画贵士气①，经史内蕴乃外滋。若非柱腹有万卷，求脱匠气②焉能辞。

——清·何绍基《题蓬樵癸丑画册》

【注释】

① 士气：士大夫的风气。此指书卷气。

② 匠气：与"士气"相对，形容作品呆板，有失生动和灵气。

译文：

书画作品出来都以清雅的书卷气为贵，这是由学问修养滋润的结果。若不是胸中有渊博的学识，想脱去呆板的匠气又怎能做得到啊！

（学书画）当先修身，身修则心气和平，能应万物。未有心不和而能书画者。读书以养性，书画以养心，不读书而能臻绝品者，未之见也。

<div align="right">——清·张式《画谭》</div>

译文：

　　学书画当先修养身心，身心修养才能心平气和，才能应对万物。没有心气不平和而能书画者。读书以养性情，书画以养身心，不读书而书画能达到绝品的，我还没有见到过。

书虽手中技艺，然为心画，观其书而其人之学行毕见，不可掩饰。故虽纸堆笔冢[1]，逼似古人，而不读书则其气味不雅驯[2]，不修行则其骨格不坚正，书虽工亦不足贵也。

——清·苏惇元《论书浅语》

【注释】

[1] 笔冢：书法家埋藏废笔的处所。张怀瓘《书断》曾记载：智永住吴兴永欣寺，积年学书，后有秃笔头十瓮，后把笔头埋了，称之为"退笔冢"。

[2] 雅驯：温文不俗。

译文：

书法虽然是手上技艺，然而也是心灵的表现，观阅一个人的书法，那么这个人的学养与品行就会毕现于纸上。因此，学书用掉的纸堆成小山，用废的笔埋成笔冢，纵然逼似古人，然而不读书则作品中流露出来的气息就不会典雅不俗，不修品行则骨力格调不会坚挺纯正，书法虽然工稳却还是不值得珍贵的。

学书尤贵多读书，读书多则下笔自雅。故自古来学问家虽不善书而其书有书卷气。故以气味①为第一，不然但成乎技，不足贵矣。

——清·李瑞清《玉梅花庵书断》

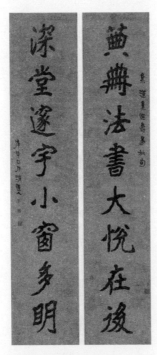

李瑞清　楷书八言联

【注释】

① 气味：气息，指意趣、气质、情调等。

译文：

学习书法重要的是多读书，读书多则下笔自然古雅。因此，自古以来学问家虽然不以善书闻名而他们的书法却有书卷气。所以书法以气息为第一，否则只是成了一种技艺，就不足珍贵了。

予弱冠①知书，留心越四纪②。枕畔与行麓③中，尝置诸帖，时时摹仿，倍加思忆，寒暑不移，风雨无间。虽穷愁患难，莫不与诸帖俱。复尝慨汉、晋以逮④有唐，诸先正已远，无从起而质问，间有所会，或亦茫然。所谓功力智巧，凛然不敢自许⑤。

——清·宋曹《书法约言》

【注释】

① 弱冠：古人二十岁行冠礼，以示成年，但体犹未壮，还比较年少，故称"弱"。后世泛指男子二十左右的年纪。

② 四纪：十二年为一纪。四纪即四十八年。

③ 行麓：麓通"麓"，竹箱。这里指行囊。

④ 逮：及、到。

⑤ 自许：自我欣赏。

译文：

我二十岁左右开始了解书法，留心于此超过了四十八年。枕边与行囊中常放置众多法帖，时时摹仿，倍加思考追忆，寒暑不改，风雨不断。虽然穷

困愁苦、忧患灾难，也无不是与众书帖同伴。经常慨叹汉、晋以至隋唐的先贤已经仙逝很久了，无法让他们从地下复活并求教，偶而有所领悟，那也是模糊不清的。所谓功力、智慧与技巧，更是万万不敢自我满足的。

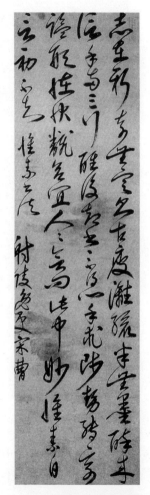

宋曹 《草书怀素论书轴》

103

书有六要：一气质。人禀天地之气，有今古之殊，而淳漓①因之；有贵贱之分，而厚薄定焉；二天资。有生而能之，有学而不成，故笔资②挺秀秾粹③者，则为学易；若笔性笨钝枯索者，则造就不易；三得法。学书先究执笔，张长史传颜鲁公十二笔法，其最要云："第一执笔，务得圆转，毋使拘挛④。"四临摹。学书须求古帖墨迹，抚摹研究，悉得其用笔之意，则字有师承，工夫易进；五用功。古人以书法称者，不特气质、天资、得法、临摹而已，而功夫之深，更非后人所及。伯英学书，池水尽墨；元常居则画地，卧则画席，如厕忘返，捬膺尽青⑤；永师登楼不下，四十馀年。若此之类，不可枚举。而后名播当时，书传后世；六识鉴。学书先立志向，详审古今书法，是非灼然⑥，方有进步。六要俱备，方能成家。若气质薄，则体格不大，学力有限；天资劣，则为学艰，而入门不易；法不得，则虚积岁月，用功徒然；工夫浅，则笔画荒疏，终难成就；临摹少，则字无师承，体势粗恶；识鉴短，则

徘徊今古，胸无成见。然造诣无穷，功夫要是在法外，苏文忠公所谓"退笔如山未足珍，读书万卷始通神"是也。

<div align="right">——清·朱履贞《书学捷要》</div>

【注释】

① 淳漓：淳厚与浇薄。

② 笔资：写字的天资禀赋，犹言才情。

③ 秾粹：淳美、精粹。

④ 拘挛：拘束、拘泥。

⑤ 拊膺尽青：拊膺，捶胸。宋陈思《书苑菁华》卷一《秦汉魏四朝用笔法》载："繇忽见蔡伯喈笔法于韦诞座上，自捶胸三日，其胸尽青，因呕血。太祖以五灵丹救之，乃活。繇苦求不与。及诞死，繇阴令人盗开其墓，遂得之。"

⑥ 灼然：明显的样子。

译文：

学习书法有六个关键要素：一是气质。人禀受天地之气，有古今时代的不同，于是气质的高雅与

卑琐也与之相顺应；有尊卑贵贱之分，由此人格的高下是有定数的；二是天资，有天生就具备某方面才能的，有学习了而不能成功的，所以学习书法，天资禀赋高异淳美的人，学习起来就容易；三是要得法。学书要先钻研执笔，张旭传颜真卿的十二笔法，其中强调说："第一是执笔，务求圆转灵动，且勿拘束。"四是临摹。学习书法要取古帖墨迹，摹仿研究，尽数了解其用笔的要义，字由家数传承，工夫易于进步；五是用功。古人中以书法著称的，不仅有气质、天资、得法、临摹等几方面要素，而他们所下的功夫，更是后人无法企及的。张芝学书，池水尽墨；钟繇蹲坐则画地，睡觉时则以指画席，如厕忘返回，向韦诞求蔡邕笔法不能得到而懊恼的把胸都捶青了；智永禅师登楼不下，刻苦学书四十余年。这样的例子，不胜枚举。正因如此，他们的书法才能名播当时，流传后世；六是识鉴。学书要先立志向，详尽审察古今书法，明白古人的得失成败，才能有所进步。以上六方面的要素都具备，方能成为大家。如果气质浮薄，那么书法的体式格局就不大气，学力有限；如果天资低劣，那么学习起

来就会很艰难，入门不容易；学书不得法，则白白浪费时光，用功也是徒然；工夫浅陋，则笔画荒疏，终难有所成就；临摹少，则字就没有师承渊源，字的体势也就粗劣恶俗；识鉴短浅，则徘徊于古今之间，缺乏自己的见解。然而书艺的造化境界是无穷尽的，功夫主要在法度之外，正如苏轼所说的："退笔如山未足珍，读书万卷始通神。"

惟书法无古无今，不名一格①，而能卓然成家，盖天资高妙直在古人上也。

——清·钱泳《书学》

【注释】

① 不名一格：指不局限于一种规格或一个格局。

译文：

书法的好坏没有古今之分，打破常规、不拘一格而能卓然成为大家的人，是因为他的天资高妙在古人之上。

梁山舟①答张芑堂②书，谓学书有三要：天分第一，多见次之，多写又次之。此定论也。尝见博通金石，终日临池，而笔迹钝稚，则天分限之也；又尝见下笔敏捷，而墨守一家，终少变化，则少见之蔽也。而余又增以二要：一要品高，品高则下笔妍雅，不落尘俗；一要学富，胸罗万有，书卷之气，自然溢于行间。古之大家，莫不备也，断未有胸无点墨而能超轶等伦③者也。

——清·杨守敬《学书迩言》

【注释】

①梁山舟：清代著名书法家梁同书，字元颖，号山舟，浙江钱塘人。工书，著有《频罗庵遗集》。

②张芑堂：清代书画家张燕昌，字文鱼，号芑堂，清浙江海盐人。精书画篆刻，为浙派创始人丁敬高足，善鉴别，富收藏。

③超轶等伦：超轶，谓高超不同凡俗；等伦：同辈、同类。

译文：

梁同书在给张燕昌的信中说，学习书法有三个要素：天分第一，多见次之，多写又次之。这真是正确的论断啊！我曾见到博通金石，终日临池的人，然而下笔钝稚，这是因为天分有限的缘故；又曾见到下笔敏捷，却墨守一家的人，最终缺少变化，这是因为见识不足而导致的。而我现在要再增加两个要素：一是要人品高，人品高下笔自然美丽高雅，不落尘俗；另一个是要学识渊博，胸罗万有，作品的书卷气自然溢于笔墨之间。古代的大书家，以上要素无不兼具，断然没有胸无点墨而能高超不俗，超越同辈的。

学书之法在乎一心，心能转腕，手能转笔。大要执笔欲紧，运笔欲活，手不主运而以腕运，腕虽主运而以心运。右军曰："意在笔先"，此法言①也。

——清·宋曹《书法约言》

【注释】

① 法言：格言。

译文：

学书之法在于心，心能运转驱动手腕，手能运转驱动毛笔。关键在于执笔要紧，运笔要活，笔不是由手来运转而是以手腕运转，手腕虽然主使毛笔运转，但实际上还是用心主使它运转的。王羲之说："意在笔先"，这真是合乎道理的格言啊！

真书握法，近笔头一寸；行书宽纵①，执宜稍远，可离二寸；草书流逸②，执宜更远，可离三寸。笔在指端，掌虚容卵，要知把握，亦无定法，熟则巧生，又须拙多于巧，而后真巧生焉。但忌掌实，掌实则不能转动自由，务求笔力从腕中来。

——清·宋曹《书法约言》

【注释】

① 宽纵：宽容放纵，不加约束，这里形容行书的流畅之美。

② 流逸：流动飘逸。

译文：

楷书的握笔方法，接近笔头一寸；行书流动放纵，那么执笔应离笔头稍远，可离二寸；草书流畅飘逸，持笔应离更远，可离笔头三寸。笔握在指端，手掌空虚能容鸡蛋一枚，要知道握笔的姿势，是没有固定法则的，熟能生巧，但又要拙多于巧，而后才会有真正的"巧"产生。执笔忌讳掌实，手掌实了笔就不能转动自由，一定要追求笔力从手腕中来。

唐陆希声①恐学书者指动，人有五指，立诀五字，曰：撅、押、钩、格、抵，谓之"拨镫法"。"镫"古"灯"字，盖谓右军笔法将绝，如灯之将熄，拨之使之复明也。李后主②不知其意，妄增"导、送"二字。夫五字诀所以禁指动也，"导、送"则使之动矣。遂有元人陈绎曾③者，解"拨"为动，"镫"作去声，谓如骑马者足之入镫也。后人宗之，以为不传之秘。

——清·杨宾《大瓢偶笔》

【注释】

①陆希声：晚唐文人，字鸿磬，自号君阳遁叟，苏州人。博学善属文，工书。南宋计有功《唐诗纪事·陆希声》："古之善书，鲜有得笔法者。希声得之，凡五字：撅、押、钩、格、抵。用笔双钩，则点道劲，而尽妙矣，谓之拨镫法。"

②李后主：即五代十国时南唐国君李煜。其《书述》云："所谓法者，撅、压、钩、揭、抵、拒、导、送是也。"并分别给出了细致的解说，指出了各个手指在执笔中的使用方法。

③ 陈绎曾：元代书法家，字伯敷，处州（今属浙江）人。博学有文名，又善真草篆书。所著《翰林要诀》：“拨者，笔管着中指、无名指指尖，令圆活易转动也。镫即马镫，笔管直，则虎口间空圆如马镫也。足踏马镫浅，则易出入，手执笔管浅，则易转动也。”

译文：

唐人陆希声担心学习书法的人握笔手指动弹，人有五指，所以立五字诀，即“撅、押、钩、格、抵”，也就是所谓的“拨镫法”。“镫”本为古“灯”字，是说王羲之笔法将绝，好象灯将熄灭，拨动它使它再度明亮起来。李后主不知此意，妄自增添“导、送”二字。五字诀是为防止握笔手指动弹的，“导、送”则是使手指动弹。于是，元代的陈绎曾解释“拨”为动的意思，“镫”读去声，就像骑马的人将脚踏入马镫一样。后人崇尚这种说法，还把它当作不能外传的秘密。

导文：

“拨镫法”作为一种重要书法技法，在书法理

论史上有着重要影响。"拨镫"文字最早见载于唐林蕴《拨镫序》，文中称其法要领是"推、拖、捻、拽"，其师承关系为林蕴传自卢肇，卢肇传自韩愈。但文中并未对"拨镫"二字作出明确解释，以至后人每每论及，多生异说。这与后世书家各自的书法实践和经验不无关系，但主要原因恐怕在于古"镫"字的两种读音，并代表着两种器具名称，即油"灯"之"镫"和"马镫"之"镫"，以致产生"拨油镫"与"拨马镫"两个不同的概念所致。南唐后主李煜、北宋董逌、元人陈绎曾、明人杨慎、解缙、清人包世臣、朱履贞、周星莲，今人孙晓云等都对之作过不同阐释，可参见相关著述。

书学大原①在得执笔法，得法虽临元、明人书亦佳，否则日摹钟、王无益也。

不得执笔法，虽极作横撑苍老状，总属皮相②。得执笔法，临摹八方，转折皆沉着峭健③，不仅袭其貌。

——清·梁巘《评书帖》

【注释】

①大原：根本。

②皮相：表面的、外表的东西。

③峭健：形容书法线条刚健有力。

译文：

学习书法的根本在于掌握执笔法，掌握了正确的方法，就算临元明人的书法也能写得好，否则每日临摹钟繇、王羲之的墨迹也是无用的。

不掌握执笔法，虽然极力追求雄浑苍老的线条形态，但也终不过是一些表面的东西罢了。掌握执笔法，多方临摹古人，用笔转折之处能够沉着刚健有力，而不仅仅是因袭其外表。

学书第一执笔。执笔欲高，低则拘挛①。执笔高则臂悬，悬则骨力兼到，字势无限。虽小字，亦不令臂肘著案，方成书法也。

——清·朱履贞《书学捷要》

【注释】

①拘挛：拘束、拘泥。

译文：

学习书法首先要学执笔。执笔要高，执笔太低的话，写字就会有所拘束。执笔高就会悬臂，悬臂就会骨力兼到，字就会显出无限的体格气势。就算是书写小字，也不能让臂肘触到几案，这样书法才能成功。

执笔高下，亦自有法，卫夫人真书执笔去笔头二寸。此盖就汉尺言，汉尺二寸，仅今寸许。然亦以为卫夫人之说，为寸外大字言之。大约执笔总以近下为主。卢携①曰："执笔浅深，在去纸远近。远则浮泛虚薄，近则揾锋②体重。"体验甚精。包慎伯③述黄小仲④法曰"布指欲其疏"则谬，"执笔欲其近"则有得之言也。

——清·康有为《广艺舟双楫》

【注释】

①卢携：唐书法家，字子升，范阳(今河北涿县)人。著有《临池诀》一篇。

②揾锋：将笔锋下按。

③包慎伯：清代书法家和书学理论家包世臣，字慎伯。

④黄小仲：名乙生，字小仲，清乾隆至道光年间人，工书。

译文：

执笔的高下，也自有法则，卫夫人写楷书执笔距笔头二寸。这大概是就汉代的尺寸来说的，汉尺

二寸，仅相当于现在的一寸左右。但也有人认为卫夫人的说法，是针对写一寸以上的大字而提出的。

大体来说，执笔总以近下为主。卢携曾说："执笔的深浅，在于离纸的远近。离得远则浮泛虚薄，离得近则按锋厚重有力。"这种体验与领悟甚是精审。包世臣转述黄小仲的话说："布指欲其疏"，这是谬误的说法，"执笔欲其近"则是有所领悟、有所体会之言。

横画之发笔仰①，竖画之发笔俯②；撇之发笔重③，捺之发笔轻④；折之发笔顿⑤，裹之发笔圆⑥；点之发笔挫⑦，钩之发笔利⑧；一呼之发笔露，一应之发笔藏⑨；分布之发笔宽，结构之发笔紧⑩。

数画之转接欲折，一画之自转贵圆。同一转也，若误用之必有病，分别行之，则合法耳。

人知起笔藏锋之未易，不知收笔出锋之甚难。深于八分章草者始得之。法在用笔之合势，不关手腕之强弱也。

将欲顺之，必故逆之；将欲落之，必故起之；将欲转之，必故折之；将欲掣之，必故顿之；将欲伸之，必故屈之；将欲拔之，必故撇之；将欲束之，必故拓之；将欲行之，必故停之。书亦逆数⑪焉。

——清·笪重光《书筏》

【注释】

① 横画之发笔仰：发笔，起笔送出；仰：把笔抬起。横画之发笔仰，指的是写横画时行笔要边走边微微抬起。

②竖画之发笔俯：指的是写竖画时行笔要边走边微微向下。

③撇之发笔重：写撇画起笔重按，行笔过程中渐轻。

④捺之发笔轻：写捺画起笔轻，行笔过程中渐重。

⑤折之发笔顿：指的是写折画时要先停顿一下，调整好笔锋后再行笔。

⑥裹之发笔圆：即裹锋书写时笔锋保持圆状。

⑦点之发笔挫：挫，突然改变方向使笔锋离开原处。点之发笔挫，指写点时要用挫法写出。

⑧钩之发笔利：指写勾时勾尖一定要锐利。

⑨一呼之发笔露，一应之发笔藏：指的是上下笔之间的写法，前者笔末用露锋导出，后者起笔用藏锋响应。

⑩分布之发笔宽，结构之发笔紧：指的是一个字的外边要宽，一个字的内部要紧。

⑪逆数：即对立统一，相反相成的法则。

译文：

写横画时行笔要边走边微微抬起，写竖画时行

笔要边走边微微向下；写撇画时起笔重按，行笔过程中渐轻，写捺画时起笔轻，行笔过程中渐重；写折画时要先停顿一下，调整好笔锋后再行笔，裹锋书写时笔锋保持圆尖状；写点时要用挫法写出，写勾时勾尖一定要锐利；上下笔画之间，前一笔末用露锋导出，后一起笔用藏锋响应。一个字的外边要宽，一个字的内部要紧。

数个笔画之间的转接要用折笔，一画之内的转接贵在能用圆笔。同是转笔，如果误用必定有毛病，如果分别施行，就合乎用笔规律了。

人们只知起笔藏锋之不易，殊不知收笔出锋也很难。只有对"八分"、"章草"有深入认识的人，才能有所体会，用笔的方法在于合乎规律，而不在于手腕之力的强弱。

将要顺笔，必先逆笔；将要落笔入纸，必先提起笔；将要转笔，必先折笔；将要行笔，必先顿笔；将要伸展，必先屈曲；将要抽拔，必先按压。将要收束，必先拓展；将要运笔，必先停留。书法也是一种对立统一的矛盾统一体啊！

导文：

筿重光，字在辛，号江上外史、蟾光等，清代句容（今江苏镇江）人。清顺治九年（1652）进士，官御史。晚年居茅山学道，改名傅光，署逸光，号逸叟。善书画，名重一时。书法师苏东坡、米芾，与姜宸英、何焯、汪士鋐并称为康熙年间"四大家"。所著《书筏》一卷，言书法二十九则，多是其从实践中概括出来的有得之言，甚为精到。清王文治云："其论书深入三昧处，直与孙虔礼先后并传，《笔阵图》不足数也。"上引数则，如论发笔之法，或仰或俯，乃角度之变化；或轻或重，乃韵律之变化；或方或圆，或藏或露，乃形态之变化，均宜顾盼呼应，形随势生。一句"书亦逆数焉"，言简意赅，充满辩证精神，发人深思。

世人多以捻笔①端正为中锋，此柳诚悬所谓"笔正"，非中锋也。所谓中锋者，谓运笔在笔画之中，平侧偃仰惟意所使，及其既定也，端若引绳，如此则笔锋不倚上下，不偏左右，乃能八面出锋②。笔至八面出锋，斯施无不当矣。至以秃颖③为中锋，只好隔壁听。

又世人多目秃颖为藏锋，非也。历观唐、宋碑刻，无不芒铩铦利④，未有以秃颖为工者。所谓藏锋，即是中锋，正谓锋藏画中耳。徐常侍⑤作书，对日照之中有黑线，此可悟藏之妙。

——清·王澍《论书剩语》

【注释】

① 捻笔：捻，古通"捏"，用拇指和其他手指夹住，意指执笔。

② 八面出锋：宋代书法家米芾说："他人写字只是一笔，我独有八面。"对"八面出锋"的理解历来争论颇多。曹宝麟先生认为："八面出锋"和米芾自夸的"我独有四面"是一个意思，都是针对别人的"一笔书"或"一面"而言的，无非说人家是单一而他是各个方位都有起倒的动作而已。至于

别人是否如其所言，其实未必，老米有时是大言欺世，颇为自恋的。

③ 秃颖：秃笔，也形容线条不露圭角。

④ 芒铩銛利：芒，锋芒；铩，古代的长矛；銛利：锋利。

⑤ 徐常侍：即五代宋初书法家徐铉。其早年仕于南唐，官至吏部尚书。后归宋，官至散骑常侍。

译文：

世人多认为执笔端正为中锋，这是柳公权所说的"笔正"，而不是中锋。所谓中锋，是说运笔在笔画之中，笔的平侧俯仰随笔势变化，笔画写定之后，端正如拉出的墨线，这样笔锋才能不倚上下，不偏左右，才能做到八面出锋。运笔能八面出锋，书写起来无不当意。至于有些人以为秃笔为中锋，我们只当姑且听听罢了。

然而世人又多视秃笔为藏锋，事实并非如此。逐一地看唐、宋碑刻，无不是锋芒锐利，并没有以不露圭角为工的。所谓藏锋，即是中锋，正是笔锋藏在笔画中的意思。徐铉的篆书，对着太阳映照，线条正中可以看见一缕黑线，由此可以体悟藏锋的妙处。

徐铉　篆书《千字文》残卷

书家贵下笔老重①，所以救轻靡②之病也。然一味老辣，又是因药发病③。要使秀处如铁，嫩处如金④，方为用笔之妙。臻斯境者，董思翁⑤尚须暮年，而可易言之耶！

——清·吴德旋《初月楼论书随笔》

【注释】

①老重：形容书法线条老辣凝重。

②轻靡：形容书法线条轻浮无力。

③因药发病：因吃药而引发新的病症。

④秀处如铁，嫩处如金：比喻书法中的刚柔变化，须刚柔相济，刚中寓柔，柔中带刚。

⑤董思翁：即董其昌。

译文：

书家下笔贵在老辣凝重，以此来克服线条轻浮无力的弊病。然而一味追求苍老生辣，又如因吃药而引发新的疾病。书法线条要刚柔相济，秀处如铁，嫩处如金，这才是用笔绝妙之处。达到此境界的，像董其昌这样的大家尚须到晚年，这哪里是可以轻易谈言的啊！

用笔之法，见于画之两端，而古人雄厚恣肆①，令人断不可企及者，则在画之中截。盖两端出入操纵之故，尚有迹象可寻，其中截之所以丰而不怯、实而不空者，非骨势洞达②，不能幸致③。更有以两端雄肆而弥使中截空怯者，试取古帖横直画，蒙其两端而玩其中截，则人人共见矣。中实之妙，武德④以后，遂难言之。近人邓石如书，中截无不圆满遒丽，其次刘文清⑤中截近左处亦能洁净充足，此外则并未梦见在也。

——清·包世臣《艺舟双楫》

【注释】

① 雄厚恣肆：雄厚，雄健浑厚；恣肆：形容笔势流宕而不拘束。

② 骨势洞达：笔力气势顺畅通达。

③ 幸致：侥幸达到。

④ 武德：唐高祖李渊的年号（618—626）。

⑤ 刘文清：即清代书法家刘墉，文清是他的字。

译文：

　　用笔之法，人们往往只留意笔画的两端，实际上，古人书法雄健浑厚笔势流宕令后人断无法企及的地方，在于笔画的中截。因笔画两端运笔出入操纵的缘故，尚还有迹象可寻，而笔画中截之所以丰厚而不虚弱，坚实而不亏欠，不是笔力、气势顺畅通达者，不能侥幸达到。更有以两端雄浑恣肆而更使中截亏空虚弱的，只要拿出古帖的横直笔画比对，蒙住其两端而研讨其中截，那么书法线条的好坏就人人共见

邓石如　篆书

了。中截坚实的妙处，唐高祖武德以后，就很难说清楚了。近人邓石如的书法，中截无不圆满刚健秀美，其次是刘墉，书法线条中截近左的地方也能洁净丰实，其他人的则做梦也没有梦见到。

信笔①是作书一病，回腕藏锋，处处留得笔住，始免率直②。大凡一画③起笔要逆，中间要丰实，收处要回顾，如天上之阵云④。一竖起笔要力顿，中间要提运，住笔要凝重，或如垂露，或如悬针⑤，或如百岁枯藤⑥，各视体势为之。

——清·朱和羹《临池心解》

【注释】

①信笔：随意书写，全无法度。

②率直：不含蓄，此处指线条圭角外露。

③一画：指横画。

④天上之阵云：形容藏锋不见起止之迹。

⑤悬针、垂露：见前文欧阳询《用笔论》条"注②"。

⑥百岁枯藤：喻苍劲凝练的用笔。

译文：

随意书写而无法度是学习书法的一个毛病，回腕藏锋，处处留得笔住，才能免除笔画圭角外露而不含蓄的弊病。一般来说，横画起笔要逆入，中间

要丰满厚实，收处要回顾，如天上的云一样，不见起止之迹。竖画起笔要顿，中间要提运，住笔要凝重。笔画或如垂露，或如悬针，或如百年的枯藤，具体应视笔画的体势不同而为之。

字画承接处，第一要轻捷，不着笔墨痕，如羚羊挂角①。学者工夫精熟，自能心灵手敏，然便捷须精熟，转折须暗过②，方知折钗股之妙。暗过处，又要留处行，行处留，乃得真诀。

——清·朱和羹《临池心解》

【注释】

① 羚羊挂角：传说羚羊夜宿，角挂于树，足不着地，猎求无迹可寻。这里形容书法点画的承接处浑然天成，了无痕迹。

② 暗过：即用腕法暗中取势，转换笔心，保持中锋行笔，则转处圆劲。

译文：

字画的承接之处，首先要轻捷，不使留下笔墨痕迹，如羚羊挂角一般浑然天成，了无痕迹。学书者工夫精熟，自然能心灵手敏，然要做到便捷必须精熟，转折之处要暗中取势，转换笔心，保持中锋行笔，这样才能体会到折钗股之妙。暗过的地方，又要欲留则行，欲行则留，这才是真正的诀窍。

凡书要笔笔按、笔笔提。辨按尤当于起笔处，辨提尤当于止笔处。

书家于提、按二字，有相合而无相离。故用笔重处正须飞提①、用笔轻处正须实按，始能免堕、飘②二病。

——清·刘熙载《艺概·书概》

【注释】

① 飞提：快提。

② 堕、飘：指笔画的臃肿与漂浮。

译文：

一般来说，作书要笔笔按，笔笔提。辨析"按"特别应注意起笔的地方，辨析"提"要特别注意收笔之处。

书家所说的"提"、"按"二字，应是相辅相成而不是相互背离的。所以用笔重的地方要快提，用笔轻的地方要实按，这样才能避免臃肿与漂浮的毛病。

古人论用笔，不外"疾"、"涩"①二字。涩非迟也，疾非速也。以迟速为疾涩而能疾涩者，无之。用笔者皆习闻涩笔之说，然每不知如何得涩。惟笔方欲行，如有物以拒之，竭力而与之争，斯不期涩而自涩矣。涩法与战掣②同一机窍③，第④战掣有形，强效转至成病，不若涩之隐以神运⑤耳。

——清·刘熙载《艺概·书概》

【注释】

① 疾、涩：两种相对的笔势。疾笔求其劲挺流畅，涩笔求其凝重浑穆。东汉蔡邕《九势》称："疾势，出于啄磔之中，又在竖笔紧趯之内。""涩势，在于紧驶战行之法。"

② 战掣：战行，喻书法中的顿挫。

③ 机窍：诀窍。

④ 第：但，只是。

⑤ 神运：指创作的冲动与灵感。

译文：

古人论用笔，不外乎"疾"、"涩"二字。涩不是迟，疾也不是速。以迟速为疾涩而能产生疾涩

颜真卿

《祭侄稿》局部

效果的，没有。用笔者都听说过"涩笔"的说法，然而每每不知道如何能涩。只要笔刚一运行，就觉得如有东西抗拒它，竭力与之抗争，这属于不有意于涩而能自涩。"涩法"与"战行"是同一个诀窍，只是战行有形可循，而勉强效法"涩法"，反而会成为书法的另一种弊病，还不如把涩法潜隐于创作的冲动与灵感之中。

导文：

　　疾和涩是中国书法美学的一对核心范畴，疾为阳，涩为阴，疾涩之道就是阴阳之道。疾涩的关键是笔势，与用笔的快慢有关，但不等同于快慢。疾涩之中要处理好行与留的关系，即如朱和羹所言的"留处行，行处留"，也如董其昌所述的"放纵"与"攒捉"。疾涩之中，要以涩为要，在疾中求涩，就是将顿挫的美感和飞扬的气势结合起来。近代书家沈尹默《历代名家学书经验谈辑要释义》一文中也说："涩的动作并非停滞不前，而是使毫行墨要留得住，留得住不等于不向前推进，不过要紧而快地战行。'战'字仍当作战斗解释，战斗的行动是审慎地用力推进，而不是无阻碍的。"

作字须提得笔起，稍知书法者，皆知之。然往往手欲提，而转折顿挫辄自偃者，无擒纵①故也。擒纵二字，是书家要诀。有擒纵，方有节制，有生杀②，用笔乃醒③，醒则骨节通灵，自无僵卧纸上之病。否则寻行数墨④，暗中索摸，虽略得其波磔往来之迹，不过优孟衣冠⑤，登场傀儡，何足语斯道耶！

——清·周星莲《临池管见》

【注释】

①擒纵：擒，拿、收，控制之意；纵：放。

②生杀：指阴阳消长等自然规律，这里指代掌握用笔的节奏与规律。

③醒：明白、清楚。

④寻行数墨：寻行，一行行地读；数墨，一字字地读。指只会诵读文句，而不能理解义理。宋释道原《景德传灯录》："口内诵经千卷，体上问经不识。不解佛法圆通，徒劳寻行数墨。"

⑤优孟衣冠：优孟，春秋时楚国的艺人。相传楚相孙叔敖死后，他的儿子贫困无依。优孟就穿

了孙叔敖的衣冠，在楚庄王面前装扮孙叔敖的样子，抵掌谈语。庄王很感动，叔敖子遂得封。（见《史记·滑稽列传》）后人用"优孟衣冠"一词，比喻假扮古人或模仿他人。

译文：

作字需提得起笔，稍知书法的人都知道。然而往往手要提，而转折顿挫时却会出现自行偃卧的现象，这是因为没有对笔能收能放的擒纵能力。"擒纵"二字，是书家学习的要诀。有擒纵，才有控制，掌握用笔规律，才能明白如何用笔。明白用笔，才能骨力气势通畅灵便，自然没有笔墨僵卧纸上的毛病。否则寻行数墨，不明道理，暗中摸索，虽然略得笔画往来之迹，也不过像优孟一样穿了他人衣冠演戏一样，是台上的傀儡，哪里有资格谈论书道呢！

试问：所谓藏锋者，藏锋于笔头之内乎？抑藏锋于字画之内乎？必有爽然失恍然悟[1]者。第[2]藏锋画内之说，人亦知之，知之而谓惟藏锋乃是中锋，中锋无不藏锋，则又有未尽然也。盖藏锋、中锋之法，如匠人钻物然，下手之始，四面展动，乃可入木三分；既定之后，则钻已深入，然后持之以正。字法亦然，能中锋自能藏锋，如锥画沙，如印印泥，正谓此也。然笔锋所到，收处，结处，掣笔映带处，亦正有出锋者。字锋出，笔锋亦出，笔锋虽出，而仍是笔尖之锋。则藏锋、出锋皆谓之中锋，不得专以藏锋为中锋也。

——清·周星莲《临池管见》

【注释】

① 爽然失恍然悟：爽然失，谓茫然有所失的样子；恍然悟，谓猛然领悟。

② 第：但、只是。

译文：

试问：所谓藏锋，藏锋于笔头之内，还是藏锋

于字画之内呢？对此，必定有人茫然无所适从，有人猛然醒悟的。但藏锋于字画之内的说法，人们也都是知道的，知道者称：藏锋就是中锋，中锋无不藏锋。但实际上却又有不尽如此的。藏锋、中锋的笔法，如同工匠钻凿器物，下手之初，钻头四面活动，才能入木三分。一旦位置固定，就是已经钻得很深，然后将钻头持之以正。作字的方法也是如此。能中锋自然能藏锋，前人所说的"锥画沙"、"印印泥"，正是形容这一点。然而笔锋所到之处——收笔处、转化处、收笔映带处，也有出锋的。字锋出，笔锋也就现出，笔锋虽出，而仍是笔尖之处。藏锋、出锋都可以是中锋，不能只是认为藏锋才是中锋。

书法之妙，全在运笔。该①举其要，尽于方圆②。操纵极熟，自有巧妙，方用顿笔③，圆用提笔④。提笔中含⑤，顿笔外拓。中含者浑劲，外拓者雄强，中含者篆之法也，外拓者隶之法也。提笔婉而通，顿笔精而密，圆笔者萧散超逸，方笔者凝整沉著。提则筋劲，顿则血融，圆则用抽⑥，方则用挈⑦。圆笔使转用提，

而以顿挫出之。方笔使转用顿，而以提挈出之。圆笔用绞⑧，方笔用翻⑨。圆笔不绞则痿，方笔不翻则滞。圆笔出以险，则得劲，方笔出以颇，则得骏。提笔如游丝袅空，顿笔如狮狻蹲地⑩，妙处在方圆并用，不方不圆，亦方亦圆，或体方而用圆，或用方而体圆，或笔方而章法圆，神而明之⑪，存乎其人矣。

<div align="right">——清·康有为《广艺舟双楫》</div>

【注释】

①该：通"赅"，完备的意思。

②方圆：即方笔和圆笔。一般以有棱角者为方笔，无棱角者为圆笔。

③顿笔：指笔锋下按。"顿笔"向下的力度比"按笔"、"蹲锋"要重。

④提笔：指裹锋用笔。

⑤中含：笔锋敛裹，笔心内含。

⑥抽：指出锋时空中作收势，亦谓"暗收"。

⑦挈：提的意思。

⑧绞：腕指并用的转锋，动作较大，笔毫如绞。

⑨翻：指笔锋由阴面翻到阳面。

⑩ 狻猊（suān）：即"狻猊"，传说中的一种猛兽。狻猊蹲地，喻笔意沉雄。

⑪ 神而明之：《易·系辞上》："化而裁之，存乎变；推而行之，存乎通；神而明之，存乎其人。"韩康伯注："体神而明之，不假于象，故存乎其人。"孔颖达疏："言人能神此易道而显明之者，存在于其人。"后以"神而明之"谓表明玄妙的事理。

译文：

书法的妙处，全在于运笔。概括列举其中要点，关键在"方笔"和"圆笔"之中。操作练习熟练，自然能体会其中的巧妙，"方"用顿笔，"圆"用提笔。提笔笔锋敛裹，笔心内含；顿笔笔毫铺开，笔意外展。笔锋中含者浑厚遒劲，笔锋外拓者雄强有力。笔锋中含的，作篆书之法，笔锋外拓的，写隶书常用到。裹锋提笔写出的字婉转流畅，顿笔铺毫写出的字精密。圆笔神采高超不同凡俗，方笔凝重严整沉着而不轻飘。提则笔势强劲有力，顿则神采飞动；圆则用提笔暗过，方则用提笔。圆笔使转用提，而以跌宕起伏回旋转折出之；方笔使转用顿，而以提出之。圆笔用绞锋，方笔用翻笔，圆笔不用

绞锋则衰微无力，方笔不用翻笔则滞涩。圆笔出笔险峻，则笔力遒劲；方笔出笔偏斜，则笔力挺拔。提笔当如游丝摇曳空际，顿笔当如狮子蹲地。好的书法妙处在于方圆并用，不方不圆，又方又圆，或者体方而用圆，或者用方而体圆，或笔方而章法圆，领会这样玄妙的道理，关键在于写书法的人了。

康有为　《行书轴》

盖作楷，先须令字内间架明称①，得其字形，再会以法，自然合度。然大小、繁简、长短、广狭，不得概使平直如算子状，但能就其本体②，尽其形势，不拘拘于笔画之间，而遏其意趣，使笔画著力，字字异形，行行殊致③，及其自然，乃为有法。

　　　　　　　　——清·宋曹《书法约言》

【注释】

　　① 明称：明，明分，清晰；称，合适。比喻点画位置妥当合宜。

　　② 本体：指字原本的体制、格局。

　　③ 殊致：不相同，不一致。

译文：

　　作楷书，先须令字内间架明确合宜，明确字形，再会合以法度，自然适宜。但是字的大小、繁简、长短、广狭不应完全一样，以至于平直得如算珠一般，只能就字本来的样子尽其形势，不拘泥于笔画而遏制其意趣，使笔画有力，字字不同，行行不一样，极尽其自然，才算是有法度。

先学间架，古人所谓结字也。间架既明，则学用笔，间架可看石碑，用笔非真迹不可。结字，晋人用理，唐人用法，宋人用意。用理则从心所欲不逾矩①；因晋人之理而立法，法定则字有常格，不及晋人矣；宋人用意，意在学晋人也，意不周匝②则病生，此时代所压③。

——清·冯班《钝吟书要》

【注释】

① 从心所欲不逾矩：语出《论语·为政》："七十而从心所欲，不逾矩。"意思是既随心所欲，又不超越法度。

② 周匝：周全、周密。

③ 压：迫使。

译文：

先学间架，即古人所说的结字。间架既已明确，那么就学用笔。间架可看石碑，探究用笔非真墨迹不可。结字，晋人用理，唐人用法，宋人用意，因晋人之理而确定了法则，法则定则有习见的格调，因此唐人比不上晋人。宋人用意，意在学晋人，意

不周全就会生出弊病，这是时代所造成的原因。

导文：

　　这里所谓的"理"，指书法艺术内部所共有的客观规律，如阴阳、气韵、笔力、笔势、自然等；所谓"法"，指书法创作中的具体方法，如奇正、疏密、肥瘦、刚柔、黑白、方圆等；"意"则主要指主观的思想意绪。

结字要得势，断不能笔笔正直，所谓"如算子便不是书"。到成字时，自归于体正而行直。至执中①而无权②，笔笔要正，则书家之字莫也颜、柳。体方者方，长者长，各字结构亦不是板定死法。

——清·徐用锡《字学札记》

【注释】

① 执中：谓中用之道，无过无不及。这里是不偏不倚的意思。

② 权：称量，衡量。

译文：

结字要得势，万万不能笔笔正直，所谓"如算子便不是书"。书法作品完成时，自然结体端正行间竖直。在书写的过程中能做到不偏不倚，并非有意地加以权量，假如笔笔都正，那么书家写出的字就不是颜体或柳体了。字体方就方，长就长，每一个字的结构也不是呆板的死法。

匡廓之白[①]，手布均齐；散乱之白[②]，眼布匀称。

<div align="right">

——清·笪重光《书筏》

</div>

【注释】

　　①匡廓之白：匡廓，轮廓，边廓。匡廓之白，意指单字范围内的空间布白。

　　②散乱之白：变化不定之白。意指数字或数行间的空间布白。

苏轼　《寒食帖》局部

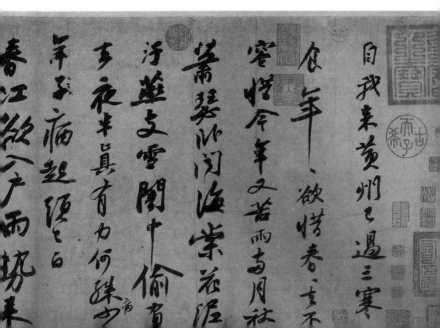

译文：

单字范围内的空间布白，在书写过程中使之均匀整齐；数字或数行间的空间布白，在书写过程中要注意到匀称变化。

导文：

笪重光论书法布白，不是仅着眼于表层意义上的"黑"与"白"，而是采取了"计白当黑"的辩证方法，分布白为"匡廓"和"散乱"两种。这里的"匡廓之白"，常见于楷书、隶书和篆书的创作之中；"散乱之白"，常见于行草书的创作中，要求其结字和章法的空间分割做到齐而不齐，不齐之齐，无论哪种情况，都以和谐为尚。放眼于白，立足于黑，白、黑对比变化，又互相映衬，以求整体上白与黑之间的平衡和谐。

结字须令整齐中有参差①，方免字如算子之病。逐字排比，千体一同，便不复成书。

作字不须预立间架，长短大小，字各有体，因其体势之自然与为消息②，所以能尽百物之情状，而与天地之化相肖。有意整齐，与有意变化，皆是一方③死法。

——清·王澍《论书剩语》

【注释】

① 参差：长短、高低不齐的样子。

② 与为消息：与，随着。消息，一消一长，互为更替。这里指字的间架应同体势一致，顺其自然，因字制宜。

③ 一方：一类。

译文：

结字须在整齐中有参差，才能避免"状如算子"的毛病。逐字排比，千字一面，便不能成为书法了。

作字不须预先设立间架，每个字的长短大小，各有体势，应该就字形体势的变化因字制宜，这样能尽百物之情状，与天地变化相似。有意追求整齐与有意追求变化，是同一类不通达的方法。

布白有三：字中之布白，逐字之布白，行间之布白。初学皆须停匀①，既知停匀，则求变化，斜正疏密错落其间。《十三行》②之妙，在三布白也。

——清·蒋和《学书杂论》

【注释】

① 停匀：均匀，匀称。

② 《十三行》：王献之小楷书曹植的《洛神赋》，自宋代以来，仅残存中间十三行，所以简称为《十三行》。

译文：

布白有三种：字内的布白，字与字之间的布白，行与行之间的布白。初学要做到匀称，能够做到匀称之后，那么就要追求变化，斜正疏密错落其间。《十三行》的妙处，就在于这三布白。

微波以通辭願誠素之先達于解玉珮
要之嗟佳人之信脩羌習禮而明
詩抗瓊珶以和予兮指潛淵而為
期執拳拳之款實兮懼斯靈之我欺
感交甫之棄言悵猶豫而狐疑收
和顏以靜志兮申禮防以自持於是

王献之 《洛神赋十三行》局部

孙子^①云："胜兵先胜而后求战，败兵先战而后求胜。"此意通于结字，必先隐为部署，使立于不败而后下笔也。字势有因古，有自构。因古难新，自构难稳，总由先机^②未得焉耳。

——清·刘熙载《艺概·书概》

【注释】

① 孙子：即春秋末期的军事家孙武，著有《孙子兵法》。

② 先机：关键的时机，决定未来形势的时机。

译文：

孙武说："能打胜仗的部队是在先有了能够打败敌人的策略和方法之后再去作战，而打败仗的部队，则是先去作战再想办法打败敌人。"这样的道理也适用于书法的结字，必先有所部署，使立于不败然后下笔。字形体势有因袭古人，有经营自构。因袭古人，则少新意；经营自构，则难妥帖，都是由于不明白预先的构想罢了。

导文：

　　用兵之道，运筹帷幄之中，决胜于千里之外，必先有十分的把握，方可求战，始能立于不败之地。书法的结字，亦当意在笔先，预想字形，待到胸有成竹，然后才能下笔。

欲明书势，先明九宫①。九宫尤莫重于中宫，中宫者，字之主笔也。主笔或在字心②，亦或在四维四正③，书著眼在此，是谓识得活中宫。如阴阳家旋转九宫图位，起一白，终九紫，以五黄④为中宫，五黄何必在戊己⑤哉！

——清·刘熙载《艺概·书概》

【注释】

①九宫：即九宫格。在方格中划"井"字形，使成等分的九格，因九格的形位有类古代的名堂九宫，故名。

②字心：字中心，即中宫。

③四维四正：指东、南、西、北和东南、西南、东北、西北八宫。

④五黄：星宿名。与白、紫等九星构成九宫，五黄为中宫。

⑤戊己：古以十干配五方，戊己属中央。

译文：

要想明白书势，必须先明白九宫。九宫中尤其重要的是中宫，中宫就是字的主笔。主笔有的在字

心，有的在四周。作书着眼于此，这叫做灵活地理解中宫。如阴阳家旋转九宫图，起于一白，终于九紫，以五黄为中宫，其实五黄何曾在中央的啊！

褚遂良　《雁塔圣教序》局部

画山者必有主峰，为诸峰所拱向①；作字者必有主笔，为馀笔所拱向。主笔有差，则馀笔皆败，故善书者必争此一笔。

结字疏密须彼此互相乘除②，故疏不嫌疏，密不嫌密也。

——清·刘熙载《艺概·书概》

【注释】

① 拱向：环绕或环卫相向。

② 乘除：此消彼长，相抵消除。

译文：

画山必定有主峰，为众峰所环绕；作字必定有主笔，为余笔所环卫。主笔有不当，那么余笔皆失败，所以善书者必争一主笔。

结字的疏密须彼此间相互抵消，所以疏处不觉得疏，密处也不显得密。

凡字无论疏密斜正，必有精神挽结①之处，是为字之中宫。然中宫有在实画，有在虚白，必审其字之精神所注，而安置于格内之中宫；然后以其字之头目手足分布于旁之八宫，则随其长短虚实而上下左右皆相得矣。

——清·包世臣《艺舟双楫》

【注释】

① 挽结：凝结，聚集。

译文：

凡字无论疏密斜正，必有精神聚集凝结之处，这就是字的中宫。然中宫有处于实画，有处于虚白之画，必须审察字的精神关注处，而安置在中宫格内；然后将字的头目手足分布在旁边的八宫，那么随着字的长短虚实而上下左右都相称了。

导文：

包世臣提出了以"中宫"（字之精神挽结处）统领"八宫"的说法，对研究书法的结体具有重要的启示意义。他还指出中宫"有在实画，有在虚白"，这种以虚观实，从实见虚的布白方式，确实高于当时一般的书家。（见季伏昆《中国书论辑要》，第301页。）

包世臣
《春暉准平聯》

作书贵一气贯注。凡作一字，上下有承接，左右有呼应，打叠①一片，方为尽善尽美。即此推之，数字、数行、数十行，总在精神团结②，神不外散。

——清·朱和羹《临池心解》

【注释】

① 打叠：收拾、安排。

② 团结：集结；凝聚。

译文：

作书注重气息连贯。凡作一字，上下有承接，左右有呼应，安排妥当，才能称为尽善尽美。照此推理，数字、数行、数十行，总在于精神集结，神不外散。

字之纵横，犹屋之楹梁①，宜平直勿倾欹，作楷重宾主②分明，如"日"字，左竖宾，宜轻而短；右竖主，宜重而长，中画宾，宜虚而婉，下画主，宜实而劲。

——清·姚孟起《字学忆参》

【注释】

① 楹梁：梁柱。
② 宾主：即主笔与次笔。

译文：

字的点画纵横，犹如屋的梁柱，应该平直而不能倾斜，作楷书应该主笔与宾笔分明，例如作一"日"字，左边一竖是宾笔，宜写得轻而短；右边的一竖为主笔，宜写得粗重而长，中间一画是宾，宜写得虚灵而含蓄，下面一画是主笔，宜写得厚实有力。

导文：

凡字的主笔，横竖画宜平直，自然重心平稳，但这只限于楷法，行草则不受此约束。

《勤礼碑》之"日"

161

矾纸①书小字墨宜浓，浓则彩生；生纸书大字墨稍淡，淡则笔利②。

——清·笪重光《评书帖》

【注释】

① 矾纸：即熟宣。不易渗化，便于掌握墨色。

② 笔利：用笔流畅。

译文：

熟宣写小字墨要浓，浓则富有神采；生宣写大字用墨要稍淡，淡则用笔流畅。

米芾　《吴江舟中诗》局部

磨墨欲熟，破水^①用之则活；蘸笔欲润，瘗毫^②用之则浊。黑圆而白方，架宽而丝紧。

——清·笪重光《书筏》

【注释】

①破水：指用水将浓墨冲淡。

②瘗毫：急促之笔。

译文：

磨墨须要熟，破水用之则鲜活；蘸笔须要润，急促之笔则溷浊。黑画圆而空白方，间架宽而丝牵紧。

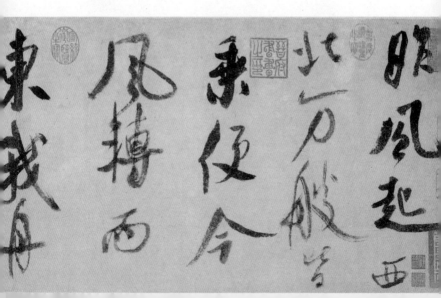

东坡用墨如糊，云："须湛湛然①如小儿目睛乃佳。"古人作书未有不浓用墨者，晨起即磨墨汁升许，供一日之用也。取其墨华②而弃其余滓，所以精彩焕发，经数百年而墨光如漆，馀香不散也。"

——清·王澍《论书剩语》

【注释】

① 湛湛然：清澈明亮的样子。

② 墨华：即墨花，指浮在上层的墨。

译文：

东坡用墨浓稠如糊，他曾说："须黑亮如小孩儿的眼睛一样的，乃是上佳的。"古人作书没有不用浓墨的，早晨起来即磨墨一升左右，供一天之用。取上层的墨花而弃去余滓，所以能够神采焕发，历经数百年而墨色黑亮如漆，依然散发着余香。

王铎　自作诗

然而画法字法，本于笔，成于墨，则墨法尤书艺一大关键已。笔实则墨沉，笔飘则墨浮。凡墨色奕然①出于纸上，莹然②作紫碧色者，皆不足与言书，必黝然③以黑，色平纸面④，谛视⑤之，纸墨相接之处，仿佛有毛⑥，画内之墨，中边相等，而幽光若水纹徐漾⑦于波发之间，乃为得之。盖墨到处皆有笔，笔墨相称，笔锋着纸，水即下注，而笔力足以摄墨，不使旁溢，故墨精皆在纸内。不必真迹，即玩石本，亦可辨其墨法之得否耳。尝见有得笔法而不得墨者矣，未有得墨法而不由于用笔者也。

——清·包世臣《艺舟双楫》

【注释】

① 奕然：光彩明亮的样子。奕然出于纸上，说明墨浮，墨汁厚度大。

②莹然：光洁的样子。

③黝然：黑的样子。

④色平纸面：指墨汁的厚度薄得不能再薄了，由此会形成很大的笔力，使点画笔力雄强。

⑤谛视：仔细察看。

⑥毛：即书法中之涩笔。

⑦徐漾：缓慢泛荡。

译文：

然而画法字法，本于笔，成于墨，墨法尤其是书艺的一大关键。用笔坚实则墨沉着，用笔飘拂则墨浮薄。大凡墨厚而浮地出现于纸上，或是光洁作紫碧色的，都不必与之谈论书法。必须墨色黝黑，墨汁要薄而点画有力地现于纸面，仔细察看，纸墨相接之处，仿佛有毛涩，笔画内的墨，中间与边缘相同，而幽光像水纹缓慢晃动于波发之间，才算是成功的。因为墨所到达之处皆有笔，笔墨相称，笔锋着纸，墨水即下注，而笔力足以控制墨，不使它旁溢，所以墨之精华皆在纸内。不必墨迹，即使赏玩拓本，也可以分辨出是否得墨法。曾见过得笔法而不得墨法的，没有见过得墨法不是因为用笔的。

用墨之法，浓欲其活①，淡欲其华②，活与华，非墨宽③不可。"古砚微凹聚墨多"，可想见古人意也。"濡染大笔何淋漓"，"淋漓"二字，正有讲究。濡染亦自有法，作书时须通开其笔④，点入砚池，如篙之点水⑤，使墨从笔尖入，则笔醋而墨饱；挥洒之下，使墨从笔尖出，则墨渑⑥而笔凝。杜诗云："元气淋漓障犹湿。"古人字画流传久远之后，如初脱手光影，精气神采不可磨灭。不善用墨者，浓则易枯，淡则近薄，不数年间已淹淹无生气矣。不知用笔，安知用墨？此事难为俗工⑦道也。

——清·周星莲《临池管见》

【注释】

①活：指笔调流畅生动而无凝滞之势。

②华：光彩，光辉。

③墨宽：指砚池宜大而深。

④通开其笔：指将笔毫铺开。

⑤如篙之点水：比喻蘸墨时，不可将笔毫深浸墨中，当如蜻蜓点水，一沾即起。

⑥渑：润湿。

⑦ 俗工：一般的写字人。

译文：

　　用墨之法，浓须要它流畅有生气，淡须要它有光彩，生气与光彩，非要砚池大墨道宽不可。"古砚微凹聚墨多"，可以想见古人的意思。"濡染大笔何淋漓"，"淋漓"二字，很有讲究。蘸墨有其方法，作书时须要笔毫铺开，笔尖点入砚池，如用篙点水，使墨从笔尖吸入，那么笔酣畅墨饱满；挥运书写之时，墨从笔尖出，则墨润湿而笔毫凝聚。杜甫有诗云："元气淋漓障犹湿。"古人的字画流传久远之后，仍如同刚脱手时的光影，精气神采不可磨灭。不善于用笔的，墨浓笔画容易现出枯笔，墨淡则显得乏弱无力，过不了几年，就会昏暗没有生机。不知用笔的人，哪里会懂得用墨呢？这道理是难以对一般的书匠言说明白的。

周星莲　《行草四屏》局部

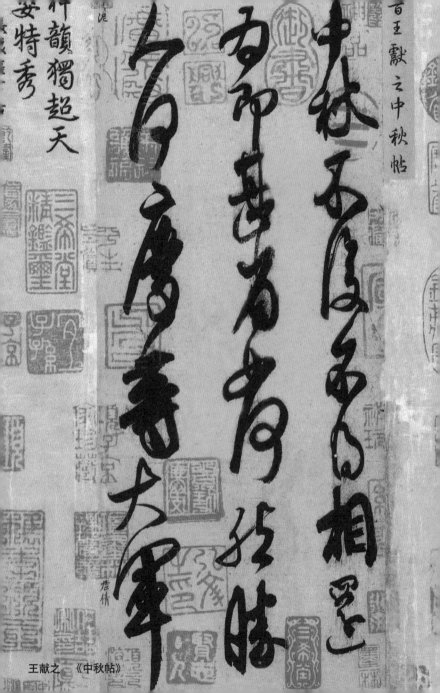

王献之　《中秋帖》

笔墨之交，亦有道。笔之着墨三分，不得深浸，至毫弱无力也。干研墨则湿点笔①，湿研墨则干点笔②。太浓则肉滞③，太淡则肉薄④。然与其淡也宁浓，有力运之，不能滞也。

——清·康有为《广艺舟双楫》

【注释】

① 干研墨湿点笔：谓墨磨得浓时，先将笔在清水中浸湿，然后再蘸墨书写。

② 湿研墨干点笔：谓墨磨得不太浓时，毛笔可直接蘸墨书写。

③ 肉滞：形容书法笔画滞钝。

④ 肉薄：形容书法笔画柔弱。

译文：

笔与墨之间的关系，也是有一定的方法与道理的。着墨不过笔之三分，不得深浸，浸得深了会使笔毫柔弱无力。墨磨得浓时，先将笔在清水中浸湿，然后再蘸墨书写；墨磨得不太浓时，毛笔可直接蘸墨书写。墨太浓则笔画滞钝，太淡则笔画柔弱。然而用墨与其淡不如浓，用笔有力，不能滞钝。

凡字、画、诗文，皆天机^①浩气^②所发。……无机无气，死字、死画、死诗文也，徒苦人耳。汉隶之不可思议处，只在硬拙^③。初无布置等当之意，凡偏旁、左右、宽窄、疏密，信手行去，一派天机。

——清·傅山《霜红龛集·杂记》

【注释】

①天机：天赋的灵机，即灵性。

②浩气：浩然的正气。

③硬拙：硬，这里主要指力感强、气势大；拙：这里主要指形态古朴自然。

译文：

大凡字、画、诗文，都是人的天赋灵机和正大刚直之气所发。……无灵机无浩然之气，那么就是死字、死画、死诗文，白白地耗费人的心神。汉隶让人感到不可思议的地方，主要在于其力感强、气势大，形态古朴自然。起先没有有意布置得当的想法，而偏旁、左右、宽窄、疏密，随手写出，具有自然之美。

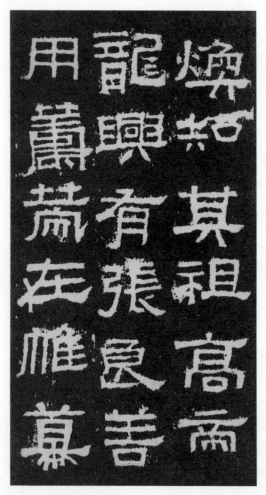

汉 《张迁碑》局部

凡作书要布置①，要神采。布置本乎运心②，神采生于运笔，真书固尔，行体亦然。……布置有度，起止便灵；体用③不均，性情安托？有攻④无性，神采不生；有性无攻，神采不变。

——清·宋曹《书法约言》

【注释】

① 布置：主要是指字的间架结构，也涉及到篇章布局。

② 运心：用心。

③ 体用：本体和作用。中国古代哲学亦以"体用"指事物的本体、本质和现象。

④ 有攻：有安排，有加工。

译文：

凡作书要有布置，要有神采。布置本于用心，神采生于运笔，楷书固然如此，行书也是这样。……结构布置得体，用笔起止灵便；本体和作用不相称，性情哪里依托？有安排无性情，神采不会滋生；有性情无安排，神采缺乏变化，显得呆板。

导文：

　　宋曹认为书法的神采，建立在运笔精熟的基础之上。因而学古人书须明其笔法，运笔的千变万化最宜体现书法的神采。通过运心与运笔而取得书法既有布置，又富神采的艺术效果，两者紧密相联，不可分割。

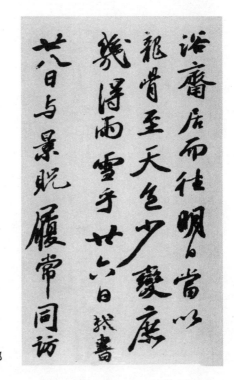

苏轼
《颍州祈雨帖》局部

作字如人，然筋、骨、血、肉、精、神、气、脉，八者备而后可为人。阙①其一，行尸②耳。不欲为行尸，惟学乃免③。

——清·王澍《论书剩语》

【注释】

①阙：同"缺"字。

②行尸：指徒具形骸，虽生犹死的人。

③惟学乃免：只有通过提高学识才能避免自己的书法成为行尸走肉。

译文：

书法如同人一样，必须筋、骨、血、肉、精、神、气、脉，八者都具备而后才可成为鲜活的人，缺了其中之一，只不过如行尸走肉。不想让自己的书法成为徒具形骸而无内涵的行尸，只有通过提高学识才能避免。

法可以人人而传，精神兴会①则人所自致②。无精神者，书虽可观，不能耐久玩索③；无兴会者，字体虽佳，仅称字匠。

——清·蒋和《书学正宗》

【注释】

①兴会：意趣；兴致。

②致：达到或表现。

③玩索：把玩体味。

译文：

技法可以人人相传，精神意趣则由个人自我表现出来。没有精神的书法作品，虽然可以看，但不能耐久地把玩体味；作品中无意趣，字形虽然不错，仅仅能称作写字匠而已。

蒋和　《堂书坊写刻本》

学书通于学仙：炼①神最上，炼气次之，炼形又次之。

书贵入神，而神有我神他神之别。入他神者，化我为古也；入我神者，古化为我也。入我神者为神仙。入他神者易，入我神者难，故成仙者少也。

——清·刘熙载《艺概·书概》

【注释】

① 炼：比喻下苦功以求其精。

译文：

学习书法与学习修仙的道理是一样的：下苦功追求神采为最高境界，追求气韵其次，追求形式又在其次。

书法贵能达到神妙的境界，而神有"我神"、"他神"的区别。入他神者，化我为古人；入我神者，古法化为我法。入我神者能成为神仙。入他神容易，入我神难，所以成仙的人是很少的。

导文：

　　刘熙载指出书法以神为贵，并进而将神分为"我神"、"他神"两类。刘氏认为能由他神而再获我神的书法家为"善书者"，他说："张融云：'非恨臣无二王法，恨二王无臣法。'余谓但观此言，便知善学二王。"这里的"善学二王"正是指"入我神者，古化为我也"。可见"他神"、"我神"之间，"我神"是最高级阶段。（参见黄惇《书法神采论研究》，《书法研究》1986 年第 3 期。）

作字以精、气、神①为主。落笔处要有力量，横勒处要有波折，转捩②处要圆劲，直下处要提顿，挑趯③处要挺拔，承接处要沉着，映带④处要含蓄，结局⑤处要回顾。操之纵之，六辔在手⑥；解衣磅礴⑦，色舞眉飞。

——清·朱和羹《临池心解》

【注释】

① 精、气、神：本是古代哲学中的概念，是指形成宇宙万物的原始物质，含有元素的意思。中医认为精、气、神是人体生命活动的根本。这里分别指精神、气韵、神采，三者都是书家特有的艺术个性和精神气质在书法作品中的体现。

② 转捩：即转折，指字中转角曲折之处。

③ 挑趯：挑，汉字的笔画之一，由左斜上的横画；趯，指书法中的钩笔。

④ 映带：照应关联；连带。

⑤ 结局：结束，指收笔。

⑥ 六辔在手：辔，缰绳。古一车四马，马各二辔，其两边骖马之内辔系于轼前，御者只执六辔。《诗·秦风·小戎》："四牡孔阜，六辔在手。"六辔在手，

原指御者驾车，这里有能力控制手中之笔。

⑦ 解衣磅礴：脱衣箕坐。指神闲意定，不拘形迹。语本《庄子·田子方》。

译文：

作字以精神、气韵、神采为主。落笔处要有力量，横勒处要有波折，转折处要圆劲，直下处要有提有顿，挑趯处要挺拔，承接处笔画要沉着，映照连带处要含蓄，收笔处要回锋。操纵掌握，运笔在手；挥洒自如，得意忘形。

字亦何与^①人事，政复^②恐其带奴俗气^③，若得无奴俗习，乃可与论风期^④日上耳，不惟字！

——清·傅山《霜红龛集·杂记》

【注释】

① 何与：犹言何干。周密《齐东野语·方巨山争体统》："此守臣职也，于都吏何与焉？"李渔《闲情偶记·颐养·行乐》："人之行乐，何与于我？

② 政复：只不过。例，《金楼子·戒子》："人皆有荣进之心，政复有多少耳。"

③ 奴俗气：指随波逐流，趋尚时俗，有奴颜婢膝、献媚取宠之态。

④ 风期：风度品格。

译文：

书法与人事何干呢，只不过怕沾染上随波逐流、趋尚时俗的奴俗气，如果没有奴俗习气，才可以与他论及风度品格的问题，也不仅仅是书法呀！

书画当以气韵胜；人不可有霸、滞之气①。

——清·髡残《题山水册页》

【注释】

①霸、滞之气：霸，谓锋芒毕露，不含蓄；滞，呆滞死板，不生动。

译文：

书画当以气韵生动为优胜；人不能锋芒毕露，也不能呆滞死板。

髡残
《题山水册页》

写字要有气，气须从熟得来。有气则自有势，大小、长短、高下、欹整，随笔所至，自然贯注，成一片段①。却着不得丝毫摆布，熟后自知。

——清·梁同书《频罗庵论书》

【注释】

① 成一片段：自成一个完整的部分。

译文：

写字要有气，气必须从熟练中得来。有气则书法自有笔势，字形大小、笔画长短、上下、欹侧与整齐，自然连贯流畅，成为一个完整的部分。这却不能丝毫刻意安排，熟练以后自然知道这个道理。

昔人谓笔力能扛鼎①，言气之沉着也。凡下笔当以气为主，气到便是力到。

　　　　　　　　——清·沈宗骞《笔法论》

【注释】

　　①力能扛鼎：扛，用双手举起沉重的东西。鼎，一种三足两耳的青铜器。力能扛鼎，形容气力特别大；亦比喻笔力雄健。

译文：

　　以往的人们说笔力能扛鼎，这是说"气"的沉实。大凡下笔当以气为主，气到笔力也就到了。

书画以韵胜，韵非俗所谓光亮润泽①也。山谷以箭锋所直，人马应弦而倒为韵，与东坡所谓"笔所未到气已吞"，皆以气势挟远韵也。韵亦不止一端，有古韵，有逸韵，有余韵。古韵如周秦古器，弃置尘土，经数千年，精光②不没，一旦出土，愈拙愈古，几不辨为何时典物；逸韵如深山高士，俱道适往③，萧散自如，不受人羁；馀韵如"看花归去马蹄香"，"蝉曳残声过别枝"，岂皆出于有意？到心手相忘，若用力，若不用力，各抒胸怀，妙不自寻。

——清·于令淓《方石书画》

【注释】

① 光亮润泽：形容书法作品乌黑光亮，这里主要指清初赵孟頫、董其昌一路的书风及馆阁体书法。

② 精光：光辉、光彩。

③ 俱道适往："俱道"，《庄子·天运》："道可载而与之俱也。"唐司空图《诗品·自然》："俯拾即是，不取诸邻，俱道适往，着手成春。"道，即指自然，若能与自然而俱化，则着手而成春。

译文：

　　书画以韵为优胜，韵不是世俗的人们所说的光亮润泽。黄庭坚认为箭锋刚一拉直，人马就应弦而倒为韵，与苏东坡所说的"笔所未到气已吞"，都是以气势裹挟远韵。韵不止有一种，有古韵，有逸韵，有馀韵。古韵如周秦时代的古器，弃置于尘土之中，历经数千年，光辉也不会消失，一旦出土，越拙越显出古韵，几乎很难分辨是何时代的器物；逸韵如同深山中的高人，道法自然，萧散自如，不受他人的羁绊；馀韵如"看花归去马蹄香"，"蝉曳残声过别枝"，哪里都出于有意的啊？到心手相忘的境界，若用力，若不用力，都能自如地抒发胸怀，妙处不寻而自来。

导文：

　　这里，于氏首先将"光亮润泽"排除在"韵"的范围之外。又将"韵"分为古韵、逸韵、余韵、远韵等几类。其中，"古韵"包含一切古物所体现出来的古拙、斑驳之美；"逸韵"指山林气象，超然高逸；"馀韵"则指书法作品经得起长时间的品味；"远韵"则是指恢弘的气势。

气何以圆？用笔如铸元精①，耿耿②贯当中，直起直落可也，旁起旁落可也，千回万折可也，一戛即止可也，气贯其中则圆，如写字用中锋然。一笔到底，四面都有，安得不厚？安得不韵？安得不雄浑？安得不淡远？

——清·何绍基《东洲草堂书论钞》

【注释】

① 元精：天地的精气。

② 耿耿：显著、鲜明。

译文：

气怎么样才能圆满？用笔如陶铸天地之精气，气鲜明地贯穿当中，用笔可以直起直落，可以旁起旁落，可以千回万折，戛然而止也可以，气息贯通其中则圆满，就象写字用中锋一样。一笔写到底，四面都气息贯注，怎么会不浑厚？怎么会没有韵味？怎么能会不雄健浑厚？怎么不会冲淡高远？

导文：

"圆"是中国古典美学的重要范畴。以"圆"

论艺源于中国传统思维模式，即认为"天体至圆，万物做到极精妙者，无有不圆"。就艺术创作而言，"圆"主要指作者艺术技巧达到完美境地的"圆通"；就作品而言，"圆"主要指作品内容与形式达到高度统一的"圆满"以及体现作品整体流动变化之韵的"圆活"。

相於仙馆集江亭

蝯叟何绍基

留得銘詞篆山石

海琴世仁兄構篆石亭成集焦山鶴銘字為聯

壬戌晚春宴余於此屬為書之即正

何绍基　对联

高韵深情，坚质浩气，缺一不可以为书。

凡论书气，以士气^①为上。若妇气、兵气、村气、市气、匠气、腐气、伧^②气、俳^③气、江湖气、门客气、酒肉气、蔬笋气，皆士之弃也。

——清·刘熙载《艺概·书概》

【注释】

① 士气：即书卷气。

② 伧：粗野，鄙陋。

③ 俳：古代以乐舞谐戏为业的艺人。俳气：油滑之气。

译文：

高韵深情，坚质浩气，缺一书法都不能成功。

凡论书气的，以书卷气为上。如妇气、兵气、村气、市气、匠气、腐气、伧气、俳气、江湖气、门客气、酒肉气、蔬笋气，都是读书人所鄙弃的。

导文：

刘小晴先生对刘熙载所论"书气"种种的解释如下：所谓"妇气"者，软媚纤靡，千种点缀，百

般打扮是也；所谓"兵气"者，剑拔弩张，强横不驯，骄悍骄纵是也；所谓"村气"者，粗砺卤莽，鄙陋浅近，荒率简略是也；所谓"市气"者，随俗流转，逐波上下，略无主见是也；所谓"匠气"者，矫揉造作，斧凿雕镂，刻画太甚是也；所谓"腐气"者，秽浊陈旧，臃肿孱弱，漫散满纸是也；所谓"伧气"者，粗野鄙劣，微贱僻陋，疵谬百出是也；所谓"俳气"者，佻达不庄，油滑不恭，信笔涂鸦是也；所谓"江湖气"者，玩弄技巧，故作恢奇，欺世盗名是也；所谓"门客气"者，寄人篱下，拾人牙慧，甘为书奴是也；所谓"酒肉气"者，佯狂使酒，对客挥毫，哗众取宠是也；所谓"蔬笋气"者，淡而无味，意恒伤浅，疏失韵薄是也。凡此种种，皆俗气也。（见刘小晴《中国书学技法评注》，上海书画出版社 2003 年第 2 版，第 571 页。）

用骨为体，以主其内，而法取于严肃①；用肉为用，以彰②其外，而法取乎轻健，使骨肉停匀，气脉贯通，疏处平处用满，密处险处用提。满取肥，提取瘦。太瘦则形枯，太肥则质浊③。筋骨不立，脂肉何附？形质不健，神采何来？肉多而骨微者谓之墨猪，骨多而肉微者谓之枯藤。

——清·宋曹《书法约言》

【注释】

①严肃：指用笔沉着。

②彰：显现。

③质浊：形容书法臃肥不清雅。

译文：

字要有骨有肉，用骨是体，骨是内部的主体间架，用笔取法要沉着；用肉是用，是来彰显字的外形的，取法要做到轻松圆健，骨与肉的比例关系要协调好，以使整幅作品气息贯通，疏朗空白处下笔要饱满厚实，紧密和险要处要用提笔。饱满厚实之处用肥笔，提的地方用瘦笔。太瘦就显得枯槁干瘪，

太肥又显得浑浊臃肿。筋骨没有打好基础，脂肪、血肉又能在哪里依附呢？书法的笔画与基本形态不好，神采又从何谈起？我们将筋骨少、赘肉多的笔画称为墨猪，反之则称为干瘪的枯藤。

导文：

宋曹论书，讲求审美中的辩证关系，如主次、疏密、提按、肥瘦、骨肉等，并不强调某种单一的方面。在骨与肉的关系上，宋曹认为骨肉之间是内与外的依存关系，骨肉的功用即为表现形质与神采，表现肥瘦的时机即疏平处与密险处，肥瘦用笔的差异即满与提，骨肉失调的缺点即"墨猪"与"枯藤"。

筋骨不生于笔，而笔能损之益之；血肉不生于墨，而墨能增之减之。

肉托毫颖①而腴，筋籍墨沈而润。腴则多媚，润则多姿。

——清·笪重光《书筏》

【注释】

① 毫颖：毛笔尖，这里指代毛笔。

译文：

筋骨不生于笔，而笔能减少或增加它；血肉不生于墨，而墨能使它增减。

肉依托笔锋而丰腴，筋凭借墨沉而温润。丰腴则多艳丽，温润则姿态多样。

书有筋骨血肉，前人论之备矣，抑①更有说焉？盖分而为四，合则一焉。分而言之，则筋出臂腕，臂腕须悬，悬则筋生；骨出于指，指尖不实，则骨格难成；血为水墨，水墨须调；肉是笔毫，毫须圆健。血能华色②，肉则姿态出焉，然血肉生于筋骨，筋骨不立，则血肉不能自荣。故书以筋骨为先。

——清·朱履贞《书学捷要》

【注释】

①抑：表转折，同"难道"。

②血能华色：血能敷荣皮肤之色泽，比喻水墨能直接影响到点画肤肉之效果。

译文：

书法有筋骨血肉，前人的论说已经很完备了，难道还有什么要说的吗？分开为四，合起来就成为一体。分而言之，笔势筋脉出于臂腕，臂悬则筋脉生；骨出于手指，指尖不实，则骨格难成；血是指水墨，水墨需要调和；肉是笔毫，笔毫要圆健饱满。血能华美容色，肉使姿态出现，然而血肉生于筋骨，筋骨不立，血肉不能自我显荣。所以书法以筋骨为先。

凡作书，无论何体，必须筋骨血肉备具。筋者锋之所为，骨者毫^①之所为，血者水之所为，肉者墨之所为。

<div align="right">——清·包世臣《艺舟双楫》</div>

【注释】

①毫：与"锋"相对，指笔之副毫。

译文：

凡作书法，无论何种书体何种形式，必须筋骨血肉具备。笔势筋脉是笔锋之所为，骨力气势笔毫之所为，血出于水，肉得之于墨。

书之要，统于"骨气"二字。骨气而日洞达①者，中透为洞，边透为达②。洞达则字之疏密肥瘦皆善，否则皆病。

字有果敢之力③，骨也；有含忍之力④，筋也。用骨得骨，故取指实；用筋得筋，故取腕悬。

——清·刘熙载《艺概·书概》

【注释】

①洞达：通达、透彻。

②中透、边透：中，即中心；边，即外界。透，透纸。

③果敢之力：外露于笔画之力。

④含忍之力：隐藏于画中之力。

译文：

书法的大要，可以概括为"骨气"二字。骨气就是所谓洞达的意思，笔画中心透纸为洞，笔画边界透纸为达。洞达则字的疏密肥瘦均好，否则都不好。

字有外露于笔画的力，就是骨；有隐含于笔画

之内的力，就是筋。用外露之力得到骨，所以要做到指实；用隐含之力得到筋，所以要悬腕。

导文：

刘熙载认为，书法"骨气洞达"，应达到笔画"中心"和"外缘"均"透"的境地。在刘氏之前，将"洞达"与"实"、"透"联系起来的，见于包世臣《艺舟双楫·历下笔谭》："其中截之所以丰而不怯，实而不空者，非骨势洞达，不能幸致。"

书少骨，则致诮墨猪①，然骨之所尚，又在不枯不露，不然，如髑髅②固非少骨者也。

——清·刘熙载《艺概·书概》

【注释】

①墨猪：比喻字体笔画丰肥、臃肿而乏筋骨。东晋卫夫人《笔阵图》称："多骨微肉者，谓之筋书；多肉微骨者，谓之墨猪。"

②髑髅：同"骷髅"。

译文：

书法少骨，会被人们讥笑为"墨猪"，然而骨所崇尚的，又在于不干枯外露，不然的话，如同骷髅固然不是因为少骨呢。

导文：

刘熙载强调书要有"骨"，但为防止学书者对"骨"的片面理解，他这里又指出：无骨少骨致成"墨猪"的偏向固应反对，但使骨枯露，变成"髑髅"也是应该加以注意的。

窃①见今之学欧、柳者，尽去其肉；学赵、董者，尽丢其骨。不知欧、柳之雷霆精锐②，不少风神③。风神者，骨中带肉也。赵、董冰雪聪明④，自多老劲。老劲者，肉中带骨也。有志临池者，当以慧眼区别之。

——清·朱和羹《临池心解》

【注释】

① 窃：谦词，指自己。

② 雷霆精锐：雷霆，威势或者威权；精锐：精干老练。这里形容欧阳询、柳公权书法线条的劲健锐利。

③ 风神：指书法作品的风采神韵。

④ 冰雪聪明：比喻人聪明非凡。唐杜甫《送樊二十三侍御赴汉中判官》诗："冰雪净聪明，雷霆走精锐。"

译文：

我看到如今学习欧阳询、柳公权书法的人，尽脱去其肉；学赵孟頫、董其昌的，尽脱去其骨。不懂得欧、柳书法劲键锐利，并不缺少风采神韵。风

采神韵，好比骨中带肉。赵、董聪敏非凡，自是老练刚劲。老练刚劲，就如肉中带骨。有志于临池学习书法的，应当以犀利的眼光加以辨别。

赵孟頫　《兰亭十三跋》

书若人然，须备筋骨血肉，血浓骨老，筋藏肉莹①，加之姿态奇逸，可谓美矣。

——清·康有为《广艺舟双楫》

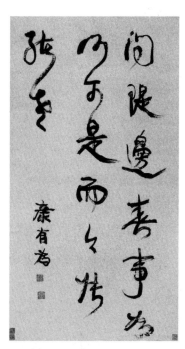

康有为　《行书轴》

【注释】

①莹：光洁。

译文：

书法就像人一样，必须具备筋骨血肉，血浓骨老，筋藏肉光，加之姿态奇特脱俗，才可以称得上美。

平和简静①，遒丽天成，曰神品；醞酿②无迹，横直相安③，曰妙品；逐迹穷源，思力交至④，曰能品；楚调⑤自歌，不谬⑥风雅，曰逸品；墨守迹象，雅有门庭⑦，曰佳品。

右为品五，妙品以降，各分上下，共为九等。能者二等，仰接先民，俯援来学，积力既深，或臻神妙。逸取天趣，味从卷轴，若能以古为师，便不外于妙道⑧。佳品诸君，虽心悟无闻，而其则⑨不失，攻苦之效，未可泯没。至于狂怪软媚，并系俗书，纵负时名，难入真鉴。

——清·包世臣《艺舟双楫》

【注释】

① 简静：简洁。

② 酝酿：造酒材料加工后的发酵过程，比喻事情逐渐达到成熟的准备过程。

③ 横直相安：横画和竖画相处安稳和谐。

④ 思力交至：思想和笔力一起到来。

⑤ 楚调自歌：楚调，楚地的曲调。比喻书法学习坚持自己的方法与格调。

⑥ 不谬：不背庚乖违。

⑦ 门庭：门径。亦指师承的流派风格。

⑧ 妙道：玄妙之道。

⑨ 则：法则、法度。

译文：

平和简洁，刚健秀美而不做作，自然而成的，为神品。书写逐渐成熟没有刻意的痕迹，笔画横竖相处安稳和谐的，为妙品；追逐书迹，穷其源流，思想与笔力同时传达出来的，为能品。书法学习中坚持自己的格调与方法，而不与风雅相乖谬的，为逸品；一味遵守某家规矩，得其形迹，有家数传承的，为佳品。

以上为书品五种，妙品以下，各分上下二等，共有九等。能品二等，仰以承续古人，俯以援引后来学者，学力积累深厚，或者能达到神妙。逸品取自天趣，旨趣追求卷轴的潇洒飘逸，如果以古为师，便能合乎书法的玄妙之道。佳品众人虽然思虑领会没有名声，而其不失法度，学书刻苦的效力，不能完全泯灭。至于狂怪软媚，都是属于俗书一类，纵然当时享有名声，也难以进入真正鉴赏者的耳目之中。

绎帖刻拓似颂献之铭六大字相
缘为大今肇沈雄宋逸诚不希
有然如此股若碎刚如罗汉见
入定古佛矣

历下笔谈

世臣书

包世臣
《历下笔谈轴》

画有南北，书亦有南北。

——清·冯班《钝吟书要》

译文：

绘画的风格有南北的不同，书法也有南北的差别。

书法迁变，流派混淆，非溯其源，曷①返于古？盖由隶字变为正书、行草，其转移皆在汉末、魏、晋之间，而正书、行草之分为南、北两派者，则东晋、宋、齐、梁、陈为南派，赵、燕、魏、齐、周、隋为北派也。南派由钟繇、卫瓘及王羲之、献之、僧虔②等，以至智永、虞世南；北派由钟繇、卫瓘、索靖及崔悦③、卢谌④、高遵⑤、沈馥⑥、姚元标⑦、赵文深⑧、丁道护等，以至欧阳询、褚遂良。南派不显于隋，至贞观始大显。然欧、褚诸贤，本出北派，洎唐永徽⑨以后，直至开成⑩，碑版、石经尚沿北派馀风焉。南派乃江左⑪风流，疏放妍妙，长于启牍，减笔至不可识。而篆隶遗法，东晋

已多改变，无论宋、齐矣。北派则是中原古法，拘谨拙陋，长于碑榜。而蔡邕、韦诞、邯郸淳、卫觊、张芝、杜度篆隶、八分、草书遗法，至隋末唐初犹有存者。两派判若江河，南北世族不相通习。至唐初，太宗独善王羲之书，虞世南最为亲近，始令王氏一家兼掩南北矣。然此时王派虽显，缣楮⑫无多，世间所习犹为北派。赵宋《阁帖》盛行，不重中原碑版，于是北派愈微矣。

——清·阮元《南北书派论》

【注释】

① 曷：怎么，如何。

② 僧虔：即王僧虔，字简穆，祖籍琅琊临沂，南北朝书法家，仕宋、齐两朝，官至尚书令，为王羲之四世族孙。

③ 崔悦：后赵书法家，清河东武城人，官至司徒右长史。

④ 卢谌：后赵范阳涿县人，清敏有才思，好老庄之学，善文章，工书。

⑤ 高遵：字世礼，渤海蓚（今河北景县）人，

207

北魏时官至齐州刺史，涉历文史，颇有笔札。

⑥ 沈馥：魏宣武时人，工书。后魏《定鼎碑》是其正书。

⑦ 姚元标：北齐书法家。《颜氏家训》谓："姚元标工于楷隶，留心小学，后生师之者众。《武平造像药方记》书法甚佳，或为元标笔欤。"

⑧ 赵文深：北周书法家，字德本，南阳人。

⑨ 永徽：唐高宗李治的第一个年号，自公元650年至655年。

⑩ 开成：唐文宗的年号，自公元836年至840年。

⑪ 江左：古时在地理上以东为左，江左也叫"江东"，指长江下游南岸地区，也指东晋、宋、齐、梁、陈各朝统治的全部地区。

⑫ 缣楮：作书画的绢和纸。亦为书画的代称。

译文：

书法的变迁，流派混淆，不追溯其源流，怎么返归于古？由篆书演变为隶书，由隶书演变为楷书、行草，其演变都在汉末魏晋之间。而楷书、行草分为南北两派，那么东晋、宋、齐、梁、陈为南派，赵、

燕、魏、齐、周、隋为北派。南派由钟繇、卫瓘及王羲之、献之、僧虔等，以至智永、虞世南；北派由钟繇、卫瓘、索靖及崔悦、卢谌、高遵、沈馥、姚元标、赵文深、丁道护等，直到欧阳询、褚遂良。南派不显扬于齐、隋，到贞观初才大显扬。欧阳询、褚遂良等人，本出于北派，到唐永徽以后，直到开成年间，碑版、石经尚沿北派馀风。南派是江左风格，疏放妍妙，适合于书信手札，减化笔画以至于不可识读。而篆隶遗法，东晋已多改变，更不用说宋、齐了。北派则是中原古法，方严遒劲，古朴稚拙，适合于碑榜。而蔡邕、韦诞、邯郸淳、卫觊、张芝、杜度的篆隶、八分、草书遗法，至隋末唐初还有存留的。两派判若江河，南北世族不相贯通熟悉。到唐代初年，唐太宗独喜欢王羲之书法，虞世南与王羲之最为亲近，才使王氏一家覆盖南北。然而此时王派虽然显扬，而流传下来的墨迹不多，世间所学习的，仍然以北派为多。到赵宋时代，《淳化阁帖》一时盛行，人们不重视中原碑版，于是北派就更加衰微了。

导文：

"书分南北"一词并非阮元首创，宋人赵孟坚、明末清初人冯班等均有提及，但阮元是第一个系统阐述南北书派的学者。他从书法史的角度考察，将书法分为碑帖两派，且与南北地域并联一体，即北碑南帖，并列出各自的代表人物，同时对碑帖两派的成因及其发展的不平衡作出了自己的阐释。

阮元
《隶书五言联》

210

唐时，南派字迹但寄缣楮，北派字迹多寄碑版，碑版人人共见，缣楮罕能遍览。至宋人《阁》、《潭》诸帖[1]刻石盛行，而中原碑碣任其薶[2]蚀，遂与隋、唐相反。宋帖展转摩勒，不可究诘[3]。汉帝、秦臣之迹，并由虚造，钟、王、郗、谢，岂能如今所存北朝诸碑，皆是书丹原石哉？宋以后，学者昧于书有南北两派之分，而以唐初书家举而尽属于羲、献。岂知欧、褚生长齐、隋，近接魏、周，中原文物，俱有渊源，不可合而一之也。北朝族望质朴，不尚风流，拘守旧法，罕肯通变。唯是遭时离乱，体格猥拙[4]，然其笔法劲正遒秀，往往画石出锋，犹如汉隶。其书碑志，不署书者之名，即此一端，亦守汉法。

——清·阮元《南北书派论》

【注释】

①《阁》、《潭》诸帖：《阁》即《淳化阁帖》，北宋淳化三年（992）摹刻，共十卷，收录了先秦至隋唐一千多年的书法墨迹，包括历代帝王、名臣和著名书法家等103人的420幅作品，被后世誉为

"中国法帖之冠"和"丛帖始祖";《潭帖》是以《淳化阁帖》为基础加以增删后翻刻的丛帖，刻成于庆历八年（1048年），是刘沆在潭州（今长沙）时命僧希白刻，故又名《庆历长沙帖》），共10卷，增加了王羲之的《霜寒帖》、《十七帖》和晋王濛、唐颜真卿之书。

②薶：音 mái，同"埋"，埋葬。

③究诘：追问结果或原委。

④猥拙：犹稚拙。

译文：

唐时南派的书迹只依附于绢和纸，北派的字迹多依附于碑版。碑版人人都可见，绢和纸上的墨迹少能普遍学习。到宋代《淳化阁帖》和《潭帖》等刻帖盛行，而中原的碑碣任其埋没剥蚀，于是与隋、唐碑版随处可见的情况相反。宋帖辗转翻刻，不可查考。汉代帝王、秦代名臣的书迹，都是虚造出来的，钟、王、郗、谢等人的书迹，怎么能如现今所存北朝诸多的碑，都是书丹原石呢？宋以后，学习书法的人不清楚书法有南北两派之分，而认为唐初书家能列举出来的都属于王羲之、献之一脉。哪里

知道欧阳询、褚遂良生长于齐、隋，年代上近接北魏和北周，中原文物，都有其渊源，是不可简单地同而为一的。北朝有名望的名家大族，书尚朴实淳厚，不喜欢洒脱放逸，拘泥墨守旧法，很少有人肯去变革的。只是当时遭遇时事变乱，书法体势格调稚拙，而其笔法刚正遒劲，往往画石出锋，犹如汉隶。其书写的碑版墓志，不署书者的姓名，即从这一点看，也是墨守汉代的做法。

《淳化阁帖》选页

西晋索靖、卫瓘善书齐名。靖本传①言："瓘笔胜靖，然有楷法，远不及靖。"此正见论两家者不可觭②为轻重也。瓘之书学上承父觊③，下开子恒④，而靖未详受授。要之两家皆并笼南北者也。渡江以来⑤，王、谢、郗、庾四氏，书家最多，而王家羲、献，世罕伦比，遂为南朝书法之祖。其后擅名，宋代莫如羊欣⑥，实亲受于子敬。齐莫如王僧虔，梁莫如萧子云⑦，渊源俱出二王；陈僧智永，尤得右军之髓。惟善学王者，率皆本领是当⑧。苟非骨力坚强，而徒摹拟形似，此北派之所由诮南宗⑨与！

———清·刘熙载《艺概·书概》

【注释】

①靖本传：即《晋书·索靖传》

②觭：偏，偏向一边。

③卫觊：字伯儒，安邑（今山西夏县北）人。三国魏书法家、文学家，卫瓘之父。

④卫恒：字巨山，西晋书法家，卫瓘之子。官至黄门侍郎，惠帝时为贾后等所杀。

⑤渡江以来：东晋政权是由西晋王室南渡之

后建立的。

⑥羊欣：东晋、南朝宋时著名书法家，字敬元，泰山郡南城（今山东东平邑）人。师法王献之，时人有"买王得羊，不失所望"的说法。

⑦萧子云：字景乔，南朝梁代史学家、书法家，为南齐豫章王萧嶷第九子。

⑧是当：得当，恰当。

⑨南宗：此指南派书法，即帖学一派。

译文：

西晋索靖、卫瓘因为擅长书法而齐名。《晋书·索靖传》说："卫瓘（作草书）笔力胜过索靖，然而论到楷书之法，又远远比不上索靖。"这正是议论两家书法不可偏为轻重。卫瓘的书法上承其父卫觊，下开其子卫恒，而索靖书法的师承源流人们所知不详。大体上两家都融合了南北书风。东晋以来，王、谢、郗、庾四大家族，所出书家最多，而王家羲之、献之，世上很少有人能与他们相匹敌的，于是成为南朝书法之祖。其后书法上享有名声的，南朝宋时莫过于羊欣，羊欣书法亲受于王献之。南朝齐时莫过于王僧虔，南朝梁时莫过于萧子云，书法渊源都

出于二王；南朝陈时智永和尚，更是得王羲之书法的精髓。只要善学王者，都是本领恰当。假如不是笔力雄健，而只是摹拟形似，这正是北派讥诮南派的原因所在啊！

智永
《真草千字文》局部

论北朝书者①，上推本于汉、魏，若《经石峪大字》②、《云峰山五言》③、《郑文公碑》④、《刁惠公志》⑤，则以为出于《乙瑛》；若《张猛龙》、《贾使君》⑥、《魏灵藏》⑦、《杨大眼》⑧诸碑，则以为出于《孔羡》⑨。余谓若由前而推诸后，唐褚、欧两家书派，亦可准是⑩辨之。

　　　　　　　　——清·刘熙载《艺概·书概》

【注释】

　　① 论北朝书者：包世臣《艺舟双楫·历下笔谭》："北魏书《经石峪》大字、《云峰山五言》、《郑文公碑》、《刁惠公志》为一种，皆出《乙瑛》，有云鹤海鸥之态。《张公清颂》、《贾使君》、《魏灵藏》、《杨大眼》、《始平公》各造像为一种，皆出《孔羡》，具龙威虎震之规。"

　　② 《经石峪大字》：即《经石峪金刚经刻石》，位于泰山斗母宫东北经石峪，是中国现存规模最大的佛经摩崖刻石。字径 50 厘米。经刻历千余年风雨剥蚀、山洪冲击、游人践踏、捶拓无度，已残泐磨灭过半，现仅存经文 41 行、1069 字。

　　③ 《云峰山五言》：北魏正书摩崖刻石，北

217

魏书法家郑道昭书。

④《郑文公碑》：，即《魏兖州刺史郑羲碑》，北魏摩崖刻石，北魏宣武帝永平四年（公元511年），郑道昭为了纪念其父郑羲所刻。当时郑道昭是兖州刺史，刚开始刻在天柱山巅，后来发现掖县南方云峰山的石质较佳，又再重刻。第一次刻的就称为上碑，字比较小，因为石质较差，字多模糊；第二次刻的称为下碑，字稍大，且也精晰，共有五十一行，每行二十九字，但并没有署名，直至阮元亲临摹拓，且考订为郑道昭的作品后才受到重视。

⑤《刁惠公志》：即《刁遵墓志》，全称《雒州刺史刁惠公墓志铭》，刻于北魏熙平二年（公元517年）。此墓志于清早期在河北省南皮县一废寺址出土，右下角出土时已残，缺150余字，中间漫漶20余字。乾隆二十七年(1762)，乐陵刘克纶从友人处访得，并以木板补残缺处，刻跋于其上，不久又毁，再以石补。后经盐山叶氏、南皮高氏及张之洞等人收藏，现藏山东省博物馆。其书法浑穆舒扬，字形端正，结体茂密，圆腴厚劲，具有端庄古雅之美，是北魏碑志中著名书迹之一。

⑥《贾使君》：又名《贾思伯碑》（"使君"

是官称）。北魏神龟二年（519）刻。原存兖州，宋绍圣三年（1096）、元至正二十二年（1362）两度湮而复出，1951年移入曲阜孔庙。笔法高古，结构精绝，为北魏名碑。

⑦《魏灵藏》：全称《魏灵藏薛法绍造像记》，无年月，无撰书人姓名，在河南洛阳龙门古阳洞北壁，龙门精品之一。清乾隆年间钱塘黄易访拓后始显于世。书法酷似《杨大眼造像记》，或疑同出一手。

⑧《杨大眼》：即《杨大眼造像记》，刻于北魏景明正始之际（500—508）。楷书，刻在洛阳龙门古阳洞。与《始平公造像》、《孙秋生造像》、《魏灵藏造像》并称"龙门四品"。

⑨《孔羡碑》：又称《魏鲁孔子庙碑》、《孔羡修孔庙碑》。三国魏黄初元年（220）立。碑现置山东曲阜孔庙。书风遒劲寒俭，茂密雄强，为魏隶代表。

⑩准是：照此，依此。

译文：

论北朝书法，往上推究则根源于汉、魏，如《经石峪金刚经》、《云峰山刻石》、《郑文公碑》、

《刁惠公志》，认为出于汉《乙瑛碑》；如《张猛龙碑》、《贾使君碑》、《魏灵藏造像记》、《杨大眼造像记》等碑刻，则认为出于《孔羡碑》。我以为如果由前而推断于后，唐代褚遂良、欧阳询两家的书法，也可以依此加以区别。

导文：

包世臣将北朝某些作品按照"云鹤海鸥"和"龙威虎震"的不同风格划分为两派，并指出其"源"分别出于汉代的《乙瑛碑》和《孔羡碑》。刘氏同意这一观点，并补充指出其"流"为褚、欧两家书派。

《云峰山刻石》

"篆尚婉而通"①，南帖似之；"隶欲精而密"，北碑似之。

北书以骨胜，南书以韵胜。然北自有北之韵，南自有南之骨也。

南书温雅，北书雄健。南如袁宏之牛渚讽咏②，北如斛律金之《敕勒歌》③。然此只可拟一得之士，若母群物而腹众才④者，风气固不足以限之。

——清·刘熙载《艺概·书概》

【注释】

① 篆尚婉而通：孙过庭《书谱》有"篆尚婉而通，隶欲精而密，草贵流而畅，章务检而便"四句书学名言，对四种书体的审美要求和艺术技巧作了精密的概括。杨慎《墨池锁录》："此四诀者，可谓鲸吞海水尽，落出珊瑚枝矣。"这里，刘熙载又将书体（篆、隶）的风格美和书派（南、北）的风格美联系起来。

② 袁宏之牛渚讽咏：典出《晋书·文苑传·袁宏》：袁宏，字彦伯……有逸才，文章绝美，曾为咏史诗，是其风情所寄。……谢尚时镇牛渚，秋

夜乘月泛江。会宏在舟中讽咏，"声既清会，辞又藻拔。"尚驻听久之，遣人往问。答云："是袁临汝郎诵诗。"即其咏史之作。

③斛律金之《敕勒歌》：斛律金，北魏时期朔州敕勒族人(今山西朔州人)。《敕勒歌》："敕勒川，阴山下。天似穹庐，笼盖四野。天苍苍，野茫茫，风吹草低见牛羊。"为北朝乐府民歌，风格雄健。其歌唱者就是敕勒族的名将斛律金。

④母群物而腹众才："母"、"腹"均用作动词，意为包孕、怀抱。这里指囊括各家之长，笼罩南北书风的书家和作品。唐孟郊《大隐咏·赵记室俶在职无事》："大道母群物，达人腹众才。时吟尧舜篇，心向无为开。"

译文：

"篆尚婉而通"，南帖与之相似；"隶欲精而密"（此处"隶"指楷书），北碑与之相似。

北派书法以骨力为优胜，南派书法以神韵优胜。然而北派书法自有北派之韵，南派书法自有南派之骨。

南派书法温和典雅，北派书法雄浑劲健。南派

如袁宏牛渚讽咏般的清新出众，北派如斛律金歌咏《敕勒歌》般粗犷雄浑。但这只可比拟有一方面长处的人或作品，对于囊括各家之长的，风格习气本不足以限制。

导文：

　　论南北书派的总体风格，刘氏以南朝和北朝的文学现象和风格比拟之，但他又指出，这种风格的区分，不适用于"母群物而腹众才"的书家和作品，如南朝的《瘗鹤铭》和北朝郑道昭的书法就是这样。

北魏　《张猛龙碑》局部

阮文达《南北书派》，专以帖法属南，以南派有婉丽高浑之笔，寡雄奇方朴之遗，其意以王廙①渡江而南，卢谌②越河而北，自兹之后，画若鸿沟。故考论欧、虞，辨原③南北，其论至详。以余考之，北碑中若《郑文公》之神韵，《灵庙碑阴》、《晖福寺》④之高简，《石门铭》⑤之疏逸，《刁遵》、《高湛》、《法生》、《刘懿》、《敬显儁》、《龙藏寺》⑥之虚和婉丽，何尝与南碑有异？南碑所传绝少，然《始兴王碑》⑦戈戟森然，出锋有势，为率更所出，何尝与《张猛龙》、《杨大眼》笔法有异哉！故书可分派，南北不能分派。阮文达之为是论，盖见南碑犹少，未能竟其源流，故妄以碑帖为界，强分南北也。

——清·康有为《广艺舟双楫》

【注释】

①王廙：字世将，琅邪临沂（今山东临沂）人。东晋著名书法家、画家、文学家，王羲之的叔父。

②卢谌：字子谅，范阳涿（今属河北）人，东晋大臣。世出高门大族，尚书卢志之子。清敏有

才思，好老庄之学，善属文。

③辨原：辨别考究。

④《灵庙碑阴》、《晖福寺》：《灵庙碑阴》，即《嵩高灵庙碑》，北魏正书刻石；《晖福寺》，即《晖福寺碑》，北魏太和十二年（488）刻，楷书，额下有穿，下部作束腰形，碑阴刻有许多少数民族的姓氏，是研究民族史的重要资料。碑石原在陕西澄城县，现藏西安碑林。

⑤《石门铭》：北魏著名摩崖刻石，凿刻于陕西褒城县东北褒斜谷石门崖壁。

⑥《高湛》、《法生》、《刘懿》、《敬显俊》、《龙藏寺》：《高湛》，即《高湛墓志》，刻于东魏元象二年（539年）；《法生》，即《比丘法生造像记》，北魏景明四年（503），刻于龙门古阳洞南壁；《刘懿》，即《刘懿墓志》，东魏墓志；《敬显俊》，即《敬使君碑》，东魏刻石；《龙藏寺》，即《龙藏寺碑》，隋开皇六年（586年）刻，为隋代刻碑中的精品。被誉为"隋碑之冠"，"隋朝第一碑"。

⑦《始兴王碑》：南朝梁刻石，徐勉撰，贝义渊书，郜元上石，房贤明镌。康有为认为欧派书法源于此碑。

译文：

阮元的《南北书派论》，认为帖学之法专属于南派，因其笔迹婉转华丽，高超浑厚，而少有雄奇方朴的书法遗风，他的意思是以王廙渡江南下，卢谌越黄河北上为界，从此以后，北派和南派就如鸿沟一样界限分明。所以考论欧、虞，辨别推究南北两派，论述最为详尽。以我的考察，北碑中如《郑文公碑》的风情韵致，《嵩高灵庙碑》、《晖福寺碑》的清高简约，《石门铭》的淡泊超逸，《刁遵墓志》、《高湛墓志》、《法生造像记》、《刘懿墓志》、《敬显儁碑》、《龙藏寺碑》的虚和婉丽，何尝与南碑有所不同？南派之碑流传下来的很少，然而《始兴王碑》笔画森然，出锋有势，为欧阳询书法之所出，何尝与《张猛龙碑》、《杨大眼造像记》的笔法有不同啊！所以书法可以分派，南北不能分派。阮元之所以这样认为，大概是见到的南碑还很少，没有能够追究它的源流，所以妄以碑帖为界，强分南北两派。

导文：

康有为的《广艺舟双楫》是碑派书法理论的重镇，其宣传北碑书法的价值不遗馀力，甚至到了偏

激的地步。他对阮元的南北分派提出异见，认为阮元的"专以帖法属南"，是见南碑太少的原因。由是，书法的南北区域之争又衍化为魏和唐的时代之争。康氏明确提出了"尊魏卑唐"、"尊碑抑帖"的书学主张，对民初学者影响甚巨。

北魏　《杨大眼造像记》局部

石鼓文
局部